—
사진
ⓒ 하지권
ⓒ 최배문
ⓒ 연등회보존위원회

사진은 저작권자 표시를 별도 표기하지 않았습니다.
이 책에 실린 모든 사진의 저작권은 위 작가와 단체에 있으며,
무단 전재·복제, 변형하여 사용할 수 없습니다.
—
참고자료
『연등회의 역사와 문화콘텐츠』, 이윤수, 민속원
『연등회, 외국인 방문객 백서』, 대한불교조계종 행사기획단, 기분좋은트렌드하우스QX
『2014 연등회 글로벌서포터즈 활동결과보고서』, 연등회보존위원회
『전통등 만들기 사진자료집』, 연등회보존위원회

천 년을 이어온 빛
연등회

2015년 1월 30일 초판 발행
2016년 12월 30일 초판 2쇄

발행인 박상근(至弘) • 편집인 류지호 • 엮음 연등회보존위원회 •
사진 하지권, 최배문, 연등회보존위원회 • 글 이수민, 이윤수 •
편집 김선경, 양동민, 이기선 • 디자인 koodamm • 일러스트 김진이, 안재선 •
제작 김명환 • 전략기획 유권준, 김대현, 박종욱, 양민호 • 관리 윤애경
펴낸곳 불광출판사 110-140 서울시 종로구 우정국로 45-13 3층
 대표전화 02) 420-3200 편집부 02) 420-3300 팩시밀리 02) 420-3400
 출판등록 1979. 10. 10(제300-2009-130호)

ISBN 978-89-7478-091-2 03600
이 도서의 국립중앙도서관 출판예정도서목록(CIP)은
서지정보유통지원시스템 홈페이지(http://seoji.nl.go.kr)와
국가자료공동목록시스템(http://www.nl.go.kr/kolisnet)에서 이용하실 수 있습니다.
(CIP제어번호: CIP2015002264)

1

2

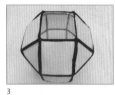

3

4

완성

팔모등 만들기

팔모등은 만들기가 쉬워 오랫동안 사랑받아 온 등이다. 사찰 인근 불교용품점에서 조립식 팔모등 철사 골조를 판매하므로 재료 구하기도 쉽다.

- 등 재료 _ 철사(조립 골조), 한지, 물감, 풀, 붓, 가위, 칼, 자, 펜치, 니퍼

① 등틀(골조만들기)

팔모등 철사 골조는 2개로 되어 있으며 골조를 잘 맞추어(아랫면과 윗면의 모양이 같아야 하며 초를 끼우는 쪽이 등 아래로 가야 함) 끼운 다음 펜치로 가운데 겹치는 부분을 눌러주어 철사가 빠지지 않게 한다. 또한 손잡이용 철사를 윗면에 사선으로 고정시킨다.

② 배접(한지붙이기)

종이는 골조 면적 외에도 풀 붙이는 여백을 고려해 적당히 잘라야 하며 여백 부분은 균등하고 최소화해야 예쁜 등이 된다. 배접은 종이가 울지 않게 붙여야 하는데 그러기 위해서는 종이에 풀칠을 한 후 골조에 닿은 종이를 양쪽으로 팽팽히 당기면서 붙인다.

③ 채색하기

채색은 등에 붙인 한지가 완전히 마른 후에 물감이 얼룩지지 않게 곱게 채색하며 등에 불을 켰을 때와 켜지 않았을 때의 색의 변화를 고려하여 작업해야 한다. 밑그림은 문양집을 참고하여 직접 그리거나 투명한 종이(트레싱지)로 먼저 본을 따서 옮긴 후 이를 뒤집어서 등에 대고 다시 그리면 문양이 새겨진다. 밑그림 없이 등에 직접 채색하는 것도 독특한 멋이 있다.

④ 종이 오려 붙이기

문양과 색을 선택하여 여러 장의 색 한지를 겹치고 문양 견본을 대고 한지를 오린다. 오려낸 문양을 등에 붙이고 뼈대가 있는 부분에 색띠를 두르면 완성된다. 기존의 전통문양 외에도 색종이를 여러 겹 접어 가위질로 색다른 모양을 만들어 붙여도 예쁘다.

수박등 만들기

수박등은 수박 모양의 등으로 원 6개로 쉽게 만들 수 있는 전통등이다. 수박등 틀에 다양한 그림을 그리거나 문양을 오려 붙이면 전혀 새로운 다른 등이 만들어진다.

- 등 재료 _ 뼈대를 만들 대나무 또는 철사, 대나무(철사)를 다듬는 연장(니퍼, 줄자, 톱 등), 실, 순간접착제, 한지, 풀, 채색용품(물감, 물통 등), 목공본드

① 등틀(골조만들기)

긴 대살(철사)을 휘어 원을 6개 만든 후 정육면체의 면에 원을 하나씩 붙이듯 원 6개를 엮으면 뼈대가 된다. 밑면이 될 원에 ㅗ 자로 보조대와 초꽂이를 만든다.

② 배접(한지붙이기)

한지를 붙일 때는 겹쳐지는 면이 일정해야 하며 어떤 면을 처음에 붙일지 먼저 생각한다. 배접은 붙이고자 하는 면에 풀을 발라 그 위에 한지를 눌러 본을 뜬 후 본보다 5~8mm 정도 크게 오린다. 붙일 부분에 2cm 간격으로 가위집을 내준 후 풀칠하고 삼각면(수박의 줄무늬가 그려질 면) 쪽부터 배접한다.

③ 채색하기

밑그림을 그리고 삼각면부터 채색한다. 둥근 면은 환한 색인 수박의 붉은 색을 먼저 칠하고 씨는 나중에 먹으로 그린다.

④ 응용하기

둥근 면을 활용. 다양한 그림을 그리거나 오려붙이기를 하여 다른 느낌의 등을 만들기도 한다.

1

2 3

작은 연꽃등 만들기

종이컵을 이용해 만드는 작은 연꽃등은 컵등이라고도 부른다. 작고 아름다우며 만들기가 쉬운 것이 장점이다.

● **등 재료 _ 연꽃잎, 종이컵, 풀, 철사 또는 끈, 송곳**

① 연꽃잎 끝부분에 풀을 발라 모아서 말아 놓는다.

② 컵 윗부분 양쪽 끝을 송곳으로 구멍을 낸 후 철사나 끈으로 연결하여 손잡이를 만든다.

③ 컵 윗부분부터 꽃잎을 붙인다.

④ 다음 줄부터는 윗줄과의 거리를 적당히 유지하고, 윗줄의 연꽃잎과 연꽃잎 사이에 연잎을 붙여 나간다. 연꽃잎을 붙일 때는 상하와 좌우를 살피면서 균형 있게 붙여야 한다.

⑤ 3줄을 붙인 후 초록색 잎을 붙인다. 잎은 꽃잎과 반대 방향으로 붙여서 완성한다.

1

2

3

4

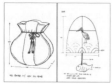

1 구상

2 재료 및 공구준비

3 등틀 작업

4 배접

5 꾸미기(채색)

6 등표(서원지) 붙이기

7 불켜기

④ 배접(한지붙이기)

행렬등에 사용되는 한지는 빛의 밝기가 중요하므로 두께가 얇고 튼튼해야 한다. 한지를 뼈대에 붙이기 위해 본드를 사용해야 하는데, 많은 양을 사용하게 되면 종이를 코팅하는 현상이 일어나 채색이 어려워지므로 유의해야 한다.

⑤ 채색(꾸미기)

꾸미기 재료는 제한이 없으며 문양 베끼기, 채색하기, 문양 오려붙이기, 장식(술)달기, 오리거나 찢어 붙이기 등 여러 가지 방법으로 다양하게 꾸미면 된다. 채색을 할 때는 한국화 물감을 물에 풀어 농도를 조절하는 것이 가장 중요하며, 등에 밑그림을 그릴 때에는 직접 그리기보다는 기름종이를 이용해 등에 옮기는 것이 안전하다.

⑥ 기원지(등표붙이기)

등표를 달 때는 등을 밝히는 목적, 등과 잘 어울리는지를 고려해 재질과 색상, 문구까지 생각하여 붙이는 것이 좋다.

⑦ 불 켜기

초를 사용할 때 초꽂이와 초 받침 등을 설치하고, 윗부분이 뚫려 있어야 화재의 위험이 없다. 전구와 배터리를 이용할 때는 전선을 단단하게 고정할 수 있는 지지대가 필요하다.

6
등 만들기

전통등은 아름다운 우리의 문화유산이다. 만드는 사람들의 생각과 창의성에 의해 등의 모양과 문양은 더 다양해지고 우리의 역사와 함께 발전해왔다. 그러나 안타깝게도 시간이 흐르면서 직접 등을 만드는 문화가 점차 사라져가고 있다. 연등회 보존위원회에서는 연등 제작법을 보급해오고 있다. 전통등을 되살리려는 것은 물론 손수 등을 만들면서 수고로움을 체험해보는 계기가 되기 때문이다.

행렬등 만들기

- **행렬등을 만드는 과정**
 ① 구상(디자인)
 ② 재료 및 공구 준비
 ③ 등틀(골조) 만들기
 ④ 배접(한지붙이기)
 ⑤ 채색(꾸미기)
 ⑥ 기원지(등표) 붙이기
 ⑦ 불 켜기

- **등재료 _ 철사(전통적인 재료 선택), 한지, 실, 본드, 물감, 붓, 가위, 펜치**

① 구상(디자인)

등을 만드는 과정에서 구상은 가장 중요한 작업이다. 등의 모양과 재료, 작업순서, 용도 및 보관에 이르는 전반적인 고민도 함께 수반되어야 한다.

도면은 평면도(정면)와 측면도(측면), 입면도(윗면)를 치수와 함께 그려서 대략적인 모양을 상상할 수 있도록 하고 그것을 바탕으로 실제 등을 만든다. 이때, 조명재료(전기, 촛불)에 따른 골조의 모양과 내부 구조도 생각해야 한다.

② 재료 및 공구 준비

등의 뼈대는 약간의 힘을 들이면 쉽게 모양을 낼 수 있는 철사를 주로 이용하는데, 등의 크기와 철사의 굵기는 비례한다. 이 외에 전통적인 재료로 대나무와 싸리나무를 사용하기도 하고, 나무젓가락, 빨대, 페트병 등 상황에 따라 여러 가지 재료를 이용할 수도 있다.

③ 등틀(골조) 만들기

등의 밑그림을 바닥에 놓고 그 선을 따라서 뼈대를 만드는 방법으로 진행한다. 철사 틀을 만들고 종이 테잎으로 고정해 완성해간다.

국제자원봉사단 참여 소감

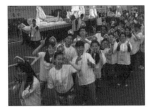

_____ 참여하는 사람들의 정서와 문화를 반영하고 그 안에서 재미와 화합을 이끌어낸다는 점에서 연등회는 단순히 종교행사 차원을 넘어 한국의 문화콘텐츠를 잘 살린 문화축제, 한국을 느낄 수 있는 축제라 생각한다.

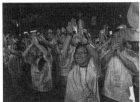

_____ 새로운 사람들을 만나고 한국의 불교문화에 대해 더 많은 것을 알게 된 매우 좋은 기회였다. 불교에 대해 많이 배웠고, 많은 좋은 친구들을 사귀었다. 또한 새로운 것을 습득하고, 그것을 사람들과 나누는 좋은 경험을 했다. 이 경험은 오래 기억될 것이다.

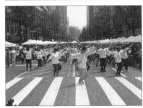

_____ 장엄등을 직접 끌면서 협동심을 배울 수 있었다. 퍼레이드에 직접 참여하며 축제 피날레에 주도적으로 즐길 수 있었다는 점이 정말 좋았다. 연등축제 자원봉사단이라는 뿌듯한 소속감이 들어 자랑스러웠다.

_____ 활동 이전에는 종교에 대한 관심이 없었지만 서포터즈 활동을 통해 불교문화에 대해 공부했다. 한국에는 종교를 믿지 않는 사람들도 모두 아우르는 훌륭한 문화를 가지고 있다는 생각이 들었다.

_____ 다양하고 많은 사람들의 참여가 인상 깊었다. 여러 가지 삶의 방식을 가진 사람들과 만난다는 것은 큰 즐거움이었다.

4

외국인 서포터즈

연등회보존위원회는 연등회가 한국 불교를 널리 알릴 수 있는 국제적인 행사로 발돋움할 수 있도록 2013년부터 외국인 서포터즈를 운영하고 있다. 한 달간의 온·오프라인 홍보를 통해 선발된 내국인 50명과 한국에 체류 중인 외국인 50명으로 구성된 외국인 서포터즈는 연등회 홍보대사로서 약 2달 간 연등회 전반에 걸쳐 다양한 활동을 하게 된다. 이들은 연등회가 열리기 한 달 반 전부터 매주 모여 연등회의 역사와 의미, 한국 불교의 역사와 문화, 불교예절에 대한 교육을 받고 템플스테이 체험도 하게 된다. 연등회 당일에는 연등행렬과 전통문화마당에서 외국인 방문객 안내 및 체험활동을 돕는 국제자원봉사단으로서의 역할도 수행한다. 연등회가 끝나면 행사와 자원봉사활동에 대한 평가와 모니터링도 이루어진다. 이들의 객관적인 평가는 참고자료로 활용돼 다음 연등회 때 부족한 점은 채우고, 반응이 좋았던 것들은 더욱 부각시켜 더 나은 축제가 될 수 있도록 적극 반영한다.

연등회 외국인 서포터즈 활동에 나선 참가자들의 만족도는 꽤 높다. 축제의 일원으로서 자부심과 성취감을 느끼고, 다양한 문화권의 친구들을 만나 교류할 수 있다는 점을 장점으로 꼽았다. 외국인들 역시 국내에 외국인을 대상으로 하는 자원봉사단이 많지 않다 보니 한국인들과 직접 교류하며 함께 활동한다는 점을 긍정적으로 평가한다.

- 일시 _ 연등회 2달 전 ~ 연등회 후까지
- 문의 _ 연등회보존위원회

5

연등회에서 인상 깊은 프로그램 (2014년)

구분		응답자 수	등과 행렬 관람	다양하고 많은 사람들	다양한 문화의 체험	다양한 종류의 프로그램 체험	불교 문화 체험	기타
전체		77	45.5%	15.6%	5.2%	10.4%	13.0%	10.4%
국적	내국인	37	37.8%	13.5%	8.1%	10.8%	13.5%	16.2%
	외국인	40	52.5%	17.5%	2.5%	10.0%	12.5%	5.0%

1

연등회 참여방법

연등회와 관련된 모든 정보는 연등회 공식 홈페이지와 페이스북, 트위터, 스마트폰 어플 등 소셜 커뮤니티를 통해서, 연등회 하이라이트와 연등회 율동 등은 유튜브 내의 연등회 공식채널을 통해 확인할 수 있다.

- 연등회 홈페이지 _ www.llf.or.kr
- 연등회 페이스북 _ https://www.facebook.com/LLFLLF
- 연등회 트위터 _ https://twitter.com/lotuslantern2
- 유튜브 공식채널 _ http://www.youtube.com/user/LotusLanternFestival

2

연등회 상징

연등회의 심볼은 청정하게 피어오르는 연꽃의 형상을 표현하였다. 꽃잎과 꽃잎이 어우러진 모습은 모든 인류가 함께 손잡고 화합의 노래를 부르는 형태를 하고 있으며, 꽃향기를 나타내는 세 개의 점은 삼보(불, 법, 승)을 의미한다.

3

연등회 이렇게 즐기세요!

- **연등회 토요일 코스**

오후 2시경	전통등 전시 관람	조계사, 봉은사, 청계천
오후 5시경	저녁식사	인사동 부근
오후 7시경	연등행렬 관람	종로일대
오후 9시경	회향한마당 참여(11시경 종료 예정)	종각사거리

- **연등회 일요일 코스**

오후 2시경	전통문화마당 체험, 공연마당 관람	조계사 앞길
오후 5시경	저녁식사	인사동 부근
오후 7시경	연등놀이	인사동길 / 조계사 앞
오후 9시경	참가자 공연 관람(9시경 종료 예정)	조계사 앞길

등은 불교적으로 지혜와 광명을 상징한다. 특히 우리나라의 전통등은 오랜 세월을 거쳐 어두운 밤을 밝혀온 아름다운 유산이다. 나아가 개인의 소원과 가족, 이웃의 행복을 바라는 기도와 서원이 담겨져 있기도 한다.

연등회에 참여하는 등은 모두 개인과 단체가 직접 만든다는 점에서 특별하다. 등불을 밝히는 순간만이 아니라 일일이 만들어가는 과정에서부터 진심이 담겨지기 때문이다.

연등회보존위원회에서는 손쉽게 연등을 만드는 데 도움을 주고자 '연등 만드는 법'을 보급하고 있다. 이는 사라지는 전통등을 보존하는 것뿐만 아니라 스스로 정성들여 등을 만드는 아름다운 문화가 꽃피우는 계기가 된다. 아울러 제작 과정을 살펴봄으로써 연등 제작에 스며 있는 시간과 정성을 헤아려보는 것도 의미 있다.

연등회 정보, 연등 만들기

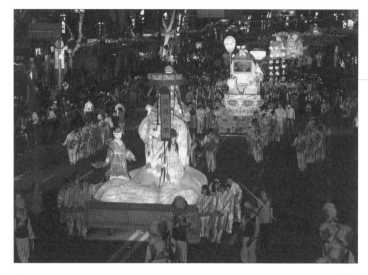

2011

2012년에는 연등회가 중요무형문화재
제122호로 지정되었다. 신라시대부터
1300여 년 동안 내려오며 고려시대
연등회와 조선시대 관등놀이의 맥을 이은
세시풍습으로, 또 민중 속에 살아 있는
공동체 문화로, 우리 민속을 창의적으로
전승해가고 있음을 인정받은 것이다.

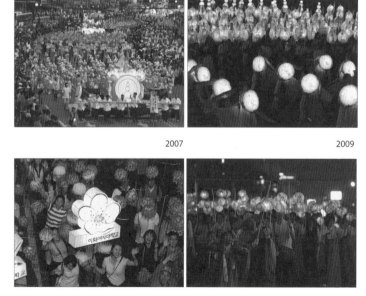

2007 2009

2012 2013

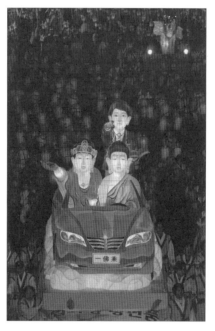

2010

2006

2000년에는 '장엄등 만들기 강습회'가
신설되었다. 이후 서툰 솜씨의 연등은
해가 지날수록 솜씨를 더해갔고 연등행렬은
더욱 웅장하고 화려해졌다. 연등축제가
많은 사람들이 자발적으로 즐기는 놀이의
공간이자 등을 만들어내는 창작의
공간이 된 셈이다. 다양한 사람들이
만드는 다채로운 연등들, 그들이 이뤄내는
하모니야말로 연등회의 진정한
매력이다.

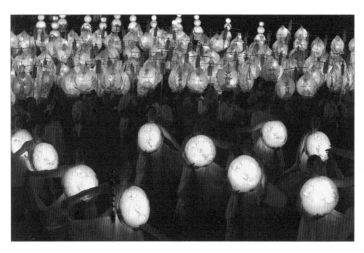

2009

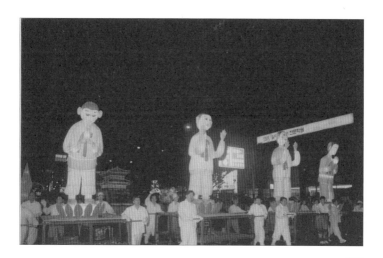

2004

2005

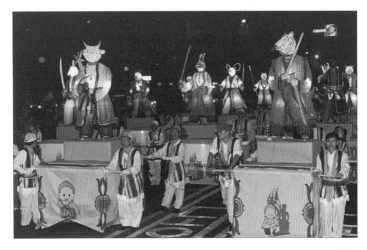

2002

1996년이 연등축제의 기틀을 마련한
원년이라면 2000년은 축제의 내실을
변화하는 세태에 맞춰 개선한 해다.
점차 늘어나는 시민과 외국인들의 참여
열기를 수용하기 위해 '거리행사'를
'불교문화마당'으로 바꾸어 문화체험
부스를 늘렸다. 또 동대문운동장에서
진행하던 '연등법회'를 '어울림마당'으로
변경해 화합의 자리를 마련하였다.
이어 연등축제의 뒤풀이인 '회향식'의
명칭을 '대동한마당'으로 바꾸면서
마당놀이의 형식을 끌어들임으로써
시민들이 부담없이 동참할 수 있도록
열린 축제의 전형을 마련하였다.
월드컵이 개최된 2002년에는 축구공
모양의 연등을 개발해 보급했으며,
이즈음부터 연등회를 보기 위한 외국인
방문객 수가 급속히 증가하였다.

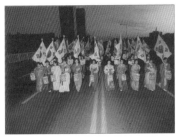

1992

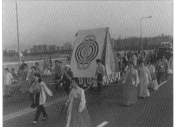

1993

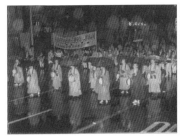

1994

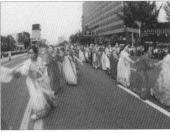

1996

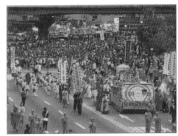

1998

2000

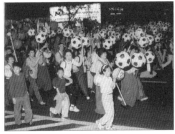

2001

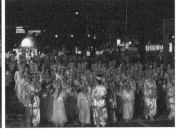

2003

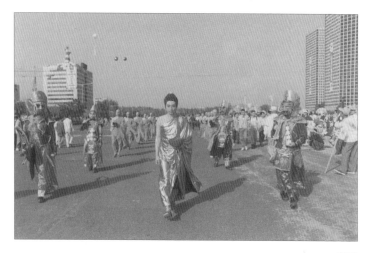

1995

1987

1989

1988

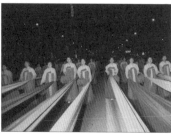

1990

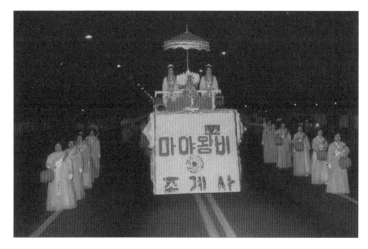

1991

1994년 연등행렬은 여의도에서 다시
동대문운동장에서 종로, 조계사로 이어지는
구간으로 바뀌었다. 여의도에서 종로까지
노인들과 아이들이 걷기에는 다소 무리가
있다는 의견이 받아들여진 것이다. 거리가
줄어든 만큼 많은 사람들이 다양하게 참여할
수 있는 프로그램들이 개발되어야 한다는
목소리가 조금씩 나왔다. 연등행렬에서
그치지 않고 흥겨운 축제로 발전되는
분위기가 만들어진 것이다.

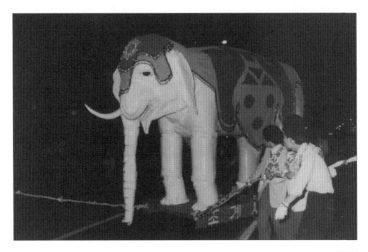

1980년은 5·18 광주민주화운동으로
비상계엄 하에 연등행렬이 열리지 않았다.
1980년대에는 민주화 시위가 확산되는
분위기에서, 대학생들의 행렬이 젊은
열정으로 인해 시위로 확산될까 하는
긴장감 속에서 진행되었다.
간혹 경찰과 충돌하여 최루탄이 터지고
연좌시위 속에 행렬을 하기도 하였다.

1981

1983

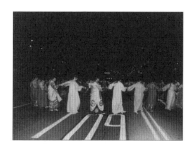

1984

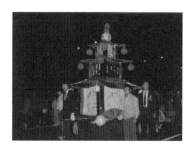

1986

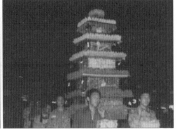

1976 1977

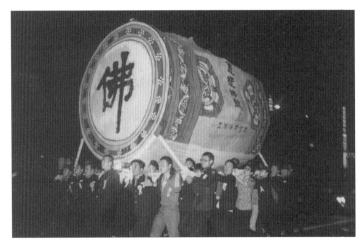

1979

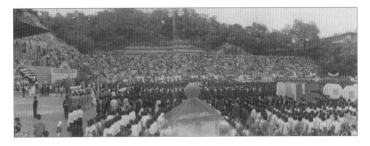

1975년 석가탄신일이 국가공휴일로 진행된
후 동국대학교에서 많은 인원이 모여 연등
행사를 진행하였다. 공휴일 제정으로 참여
인원이 늘어나자 이를 수용하고 행사를
확대하기 위해 다음 해인 1976년 연등행사
장소를 여의도광장으로 옮겼다. 그 뒤
여의도에서 종로까지 장장 11km가 넘는 거리
행렬이 20여 년간 계속되었다.

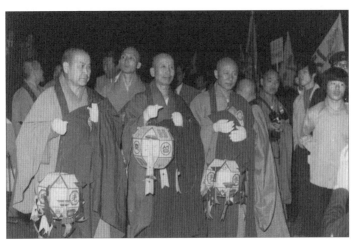

1970년대의 연등행렬은 청년 학생
신행단체들이 주도하는 시기였다.
한 달여 이상을 손가락 끝에 분홍물을
들여가며 연잎을 비벼 등을 만들고,
학교 상징등을 만들어 행렬에 참여했다.
갖가지 아이디어로 투박하지만 정겨운 등을
만들었다. 서툰 솜씨가 그대로 드러나는
등이었지만 등을 구경하기 위한 인파로
인산인해를 이루었다. 사람이 들어가
움직이는 흰코끼리등처럼 소박하고 정겨운
등은 있는 그대로 큰 즐거움을 주었다.

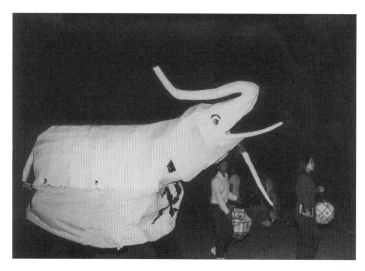

1970

1971

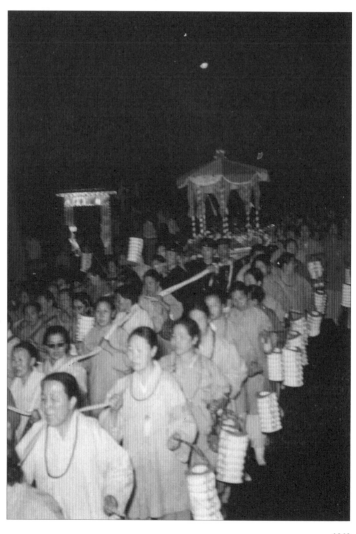

1969

1960년은 4·19 혁명, 1961년에는 5·16 군사정변으로 연등행렬은 진행되지 않았다. 그 뒤 1962년, 불교계의 통합 종단인 대한불교조계종이 발족되면서 4월초파일 행사가 성대하게 치러졌다. 1967년 5월 12일자 〈한국일보〉에는 '4월 초파일과 우리 민속'이라는 제목으로 이날 행사를 소개했는데, 당시 1만여 명이 넘는 불교인들이 행렬에 참가하였고 각양 각색의 등이 등장했다고 보도했다.
1968년 '부처님오신날'로 통일되면서 연등행사는 자리를 잡았다.

1963. 5. 2. 〈조선일보〉

1967. 5. 〈한국일보〉

1960

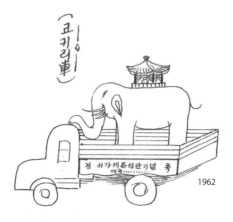

1962

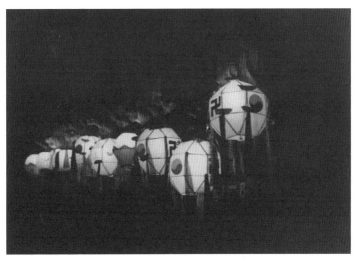

1958

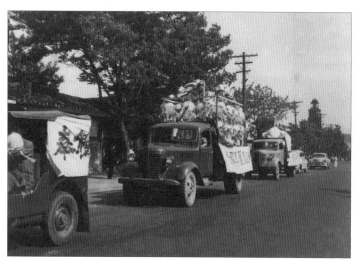

1958

1955-2014

일제 강점기 때 양력 4월 8일에 치러진
연등회는 해방 이후 다시 음력 4월초파일
행사로 치러졌다. 한국전쟁 당시 초파일
행사가 잠시 위축되었으나 전쟁이 끝난
뒤에는 동국대학교에서 활발하게 진행되었다.
1955년은 우리나라 연등회 역사 중 중요한
해다. 오늘날과 같은 모습의 연등행사는
1955년 조계사를 중심으로 선학원, 청룡사 등
여러 사찰이 연합하여 등을 들고 제등행렬을
한 것이다. 그 뒤 행렬 코스가 '동국대 –
조계사'로 이어졌다.

1955. 5. 29. 〈조선일보〉

연등회는 오랜 역사 속에서 변화해 왔으나 남아 있는 기록은 많지 않다. 『삼국사기』에 통일신라시대 경문왕이 정월 15일에 황룡사로 행차하여 등을 구경했다고 쓰여 있는 것이 최초의 기록이다. 이후 고려 때 태조 왕건이 남긴 「훈요십조」, 『고려사』, 『동국세시기』 등 여러 문헌과 문학 작품, 그림 속에서 연등회가 국가적 행사였음을 짐작할 수 있다.

근대에 이르러 사진 자료가 일부 전해지면서 보다 가깝게 연등회의 분위기를 느낄 수 있게 되었다. 1955년 이후 전해지는 사진 속에서 연등회는 소박하지만 온 민족이 함께하는, 즐거운 잔치로 치러졌음을 알 수 있다. 한해 한해 조금씩 변화되고 발전되어 온 연등회의 모습을 사진으로 감상해보자.

사진으로
보는
연등회의
역사

연등회 축제는 '연출'이나 '감독'이란 용어가 존재하지 않는다. 반짝 드러내기 위한 이벤트가 아니기 때문이다. 참여자들이 빈자일등의 정성으로 참여할 수 있도록, 그리고 나를 드러내지 않고 더불어 함께 참여할 수 있는 쪽에 무게중심을 두고 있다. 참가단체가 신명나게 축제를 준비할 수 있도록 지원을 아끼지 않는 것이 연등회보존위원회의 일이다. 참여자가 주인이 되어 만드는 축제이다 보니 여느 축제에서 결코 찾아볼 수 없는 에너지 넘치는 축제의 열기가 가득할 수밖에 없다. 연등회는 1,300여 년 동안 이어져 온 민족의 명절이자 민족의 축제다. 긴 역사 속에서 연등회는 태평성대였거나 암울한 시대였거나 지속성을 갖고 열렸다. 암울한 시대에는 함께 그 아픔을 달래는 역할을 해왔으며 태평한 시대에는 신바람을 불러일으키는 축제의 역할을 다했다.

연등회 참여자들은 스스로 등을 만들고, 스스로 관등놀이를 즐기며 축제의 긴 역사를 이어온 이들이다. 숭유억불정책의 조선시대에도 4월초파일 연등회는 등대를 높이 올려 가족숫자만큼 등을 만들어 달았다. 또 연등의 아름다움을 즐기기에 가장 멋진 장소로 종가관등, 남산관등을 꼽을 정도로 백성들은 관등 명소들을 만들어냈다. 일제강점기라는 어두운 역사를 지나는 동안에도 4월초파일이면 파일빔을 입고 등을 달았다. 비록 나라는 잃었어도 민족의 세시풍속은 잃지 않고 이어온 백성들이었다. 신심 넘치는 열정의 참여자들이 만드는 오늘날 연등회 역시, 깊고 그윽한 역사의 맥을 흔들림 없이 이어가고 있다.

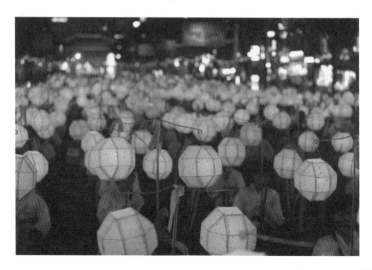

2014년 연등축제에서 보는 연등회의 미래

축제 역사에 있어서 지난 2014년의 연등회는 '살아있는 축제'란 어떤 모습이어야 하는가를 대표적으로 보여준 사례였다. 축제를 열흘 남겨둔 시점에서 참혹한 세월호 참사가 터졌다. 전국에 속속 합동분향소가 차려지고 거리마다 노란 물결로 애도 분위기가 높아가면서 준비되던 전국의 축제들은 취소 혹은 무기한 연기를 선언하기에 이르렀다. 연등회보존위원회에서는 축제일 닷새를 남겨놓고 예년의 축제가 아닌 추모재 형식으로 연등회를 진행한다는 발표를 한다.

축제 참여자들은 그날부터 유족과 실종자 가족의 아픔을 함께 하는 대동의 정신으로 다시금 날밤을 지새우며 흰 등을 빚어냈다. 그리고 흰 옷을 챙겨 입고 그들을 보듬기 위한 행렬에 나섰다. 거리는 넋을 위로하는 흰 연등으로 가득했고, 대동놀이 난장으로 신명이 넘쳐나던 종각역 거리에서는 넋을 달래고 실종자들의 귀환을 염원하는 의례가 눈물바다로 치러졌다. 일탈과 난장과 신명의 연등회가 불과 행사를 닷새 앞둔 짧은 일정 속에서 축제의 성격을 정반대로 뒤바꿔, 깊은 애도와 감동이 있는 의례의 장으로 변모한 것이다. 국상(國喪)과도 다름없던 세월호 참사 앞에서 연등회는 불과 닷새 만에 거룩한 추모와 기원의 장으로 거듭나며 축제의 진정성을 보여주었다. 이는 자발적인 대중들이 이어온 축제의 저력에서 비롯된다. 정성을 다해 손수 등을 만들고 등을 밝히고 등문화를 즐기며, 뿌리 깊은 연등회의 역사를 이어온 열정의 참여자들이 있었기에 가능한 일이다.

또한 연등회보존위원회에서는 자발적인 대중들이 보다 적극적으로 잘 즐길 수 있도록 신명을 이끄는 역할을 도맡고 있다.

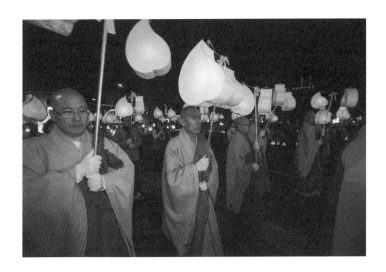

를 유도할 수 있는 프로그램이다. 이러한 연유로 소망등 달기 행사는 축제의 주제와 상관없이 축제현장의 밤 문화를 장엄하고 있다. 축제의 문화체험 프로그램으로 등 만들기가 확산되고 있으며 송구영신의 해넘이 행사와 해맞이 행사를 통해 소망등 달기는 세시풍습처럼 자리매김하는 중이다. 소망등 달기 행사가 인기를 모으는 만큼, 이들 현장에서 값싼 플라스틱등, 수입등을 대신하여 한지 전통등이 내걸리는 문화를 만들어가야 한다. 앞으로도 연등회는 지역축제마다 노하우를 전수해주고, 전통등의 의미를 되살려내며, 잘못된 등 문화를 바로잡아 가는 역할을 도맡아야 한다. 연등회는 1,300여 년의 역사를 지켜온 민족의 축제이자, 열정으로 참여하는 대중들의 에너지가 넘치는 축제이며, 외국인이 가장 참여하고 싶어 하는 대한민국의 대표축제이기 때문이다.

지역경제의 활성화와 지역의 브랜드화를 추구하며 한 해 동안 무수한 축제가 탄생한다. 그리고 무수한 축제가 사라진다. 현재 우리나라의 축제는 1200여 개에 달한다고 한다. 축제의 홍수 속에서 연등회는 참여자와 관광객들, 특히 해외 관광객들이 가장 만족스러워하는 성공적인 축제, 축제 관계자들이 가장 부러워하는 축제 모델로 꼽히고 있다.

그 으뜸이 자발적 참여자들이 만들어온 진정성 있는 축제라는 점이다. 오늘날 축제들은 물량주의적 이벤트 행사에 주력하면서 무늬만 축제일 뿐 축제의 본질을 간과한 경우가 대부분이다. 관료주의와 상업주의가 중심을 이루다 보니 자칫 참여자들을 '동원의 대상'으로 여기거나 '소비의 대상'으로 삼는 오류를 범하고 있다. 참여자들이 주인이 되지 못하는 축제는 오래 지속될 수 없다.

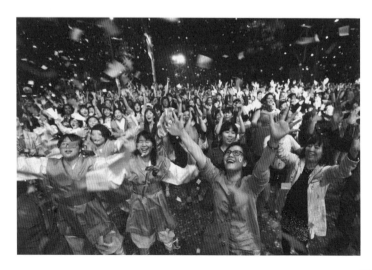

3
연등회의 문화적 영향과 미래

다양한 축제에 콘텐츠를 제공하는 연등회

연등회는 템플스테이와 함께 대한민국을 대표하는 문화코드가 되었다. 특별한 홍보를 하지 않아도 해마다 많은 외국인들이 연등회를 보기 위해 우리나라를 찾는다. 이처럼 성공을 거둔 연등회의 핵심은 '등'에 있다. 연등회보존위원회에서는 전통등을 복원하고 발전시키기 위해 많은 노력을 기울여왔다. 특히 전통등을 만드는 전문가들을 양성하고 주요 등 축제에 전통등 만들기 작업을 전수했다. 이 과정에서 연등회는 전국의 축제마다 다양한 모습으로 벤치마킹되면서 원소스멀티유즈(One source multi use, 하나의 콘텐츠를 다양한 방식으로 개발하는 것)의 길을 걷고 있다.

2000년에 시작한 '진주남강유등축제', 2009년의 '서울 세계등축제'는 연등회의 영향을 받아 열리는, '등'을 중심으로 하는 축제이다. 서울 세계등축제에서 선보인 등들은 이듬해 지자체의 다양한 등 축제에 무상으로 임대되어 지역주민을 위한 작은 축제로 거듭나고 있다. 그러나 이들 축제에서는 3미터 이상 되는 '장엄등'이 중심을 이루고 있다. 예로부터 전통등은 규모로 승부를 거는 거대한 등 달기가 아니라 개개인의 정성스러움으로 밝히던 연등이었다. 손수 만드는 작은 등에 역점이 주어져야 한다. 이들 축제에서는 해외의 값싼 인력을 통해 주문하는 헝겊등, 비닐등이 두드러진다는 점도 문제이다. 세계 속에 어깨를 겨룰 축제를 지향한다면, 연등회처럼 전통등 만들기에 주력해야 한다. 그래야 친환경적인 축제의 해답도 얻을 수 있다. 진정한 등 축제는 규모를 줄여서라도 제대로 된 전통등을 선보일 수 있어야 하고, 비용이 많이 들더라도 국내의 등 장인을 육성해야 한다. 참여자들이 자신의 등을 손수 만들어 밝힐 수 있는 프로그램도 마련되어야 한다. 작은 등들이 모여 큰 등을 이루는 축제라야, 축제도 오랜 생명력을 지닐 수 있다.
연등회의 연등을 매개로 현장 분위기를 일신하는 축제도 크게 늘고 있다. 화천군의 '얼음나라 화천산천어축제'는 청정한 산천어를 소재로 한 축제지만, 500여 미터에 달하는 선등(仙燈) 거리에 등을 달아놓으면서 축제의 대표 이미지가 되었다. 목포에서도 '목포해양문화축제' 중에 열리는 물고기등(魚燈) 페스티벌을 통해 선정된 2천여 점의 작품이 축제 행사장의 볼거리를 풍성하게 만들고 있다. 축제 속 야경문화를 전통등이 도맡는 분위기는 앞으로 더 늘어날 전망이다.
한편 오랜 역사 동안 연등회에서 이루어지던 소망등(소원등) 달기 행사는 오늘날 축제현장에서 감초 역할을 도맡고 있다. 소원을 담아 등불을 켜는 일은 인류의 본능과도 같다. 등불을 밝히는 행위는 종교와 무관하게 남녀노소의 적극적인 참여

어나게 된다. 평소 즐겨 입지 않는 파일빔을 차려입고, 대열에 서서 등을 들고 행진하며 어우러지는 행렬의 전 과정은 일상의 전도가 이루어지는 시간이다.

마지막 회향한마당에서 강강술래가 이루어지고 하늘에서 피날레로 분홍색 꽃비가 터지는 순간, 연등회 현장은 신명의 도가니로 변모한다. 참여자들은 축제를 통해 억압됐던 감정을 발산하며 카타르시스를 경험한다. 환희와 열정, 해방감을 만끽하고 누리는 정화의 시간은 다시 일상을 견딜 동력이 된다.

연등행렬로 대표되는 연등회는 즐기는 동안 신바람으로 열광하는 속성을 지닌 축제이자, 일상의 맺힌 것을 풀고 다시 더 큰 에너지를 충전하는 장이다.

연등행렬의 하이라이트는 맨 마지막 순서인 회향한마당이다. 종각 앞에서 펼쳐지는 회향한마당은 남녀노소가 손에 손을 맞잡고 행운의 꽃비를 맞아가며 대동놀이를 즐기는 자리이다. 인종, 세대, 종교가 다른 이들이 경계를 넘어 하나가 되는 대동의 정신을 나누는 절정의 시간이다.

일상을 견딜 수 있는 동력을 얻다 –
일탈을 통한 정화의 특성

축제는 일상을 떠나야 한다. 일상과 다른 세상에서, 일상의 나를 잊은 채 열광하고 즐기는 시간이 축제다. 그래서 인류학자들은 축제를 '전복의 시간', '일상성의 탈피', '거꾸로 된 세상', '해방적 삶'이라고 정의했다. 일상을 떠난 삶에서는 일상의 금기와 제제가 사라진다. 일상을 탈피한 세상에서는 세상의 권위나 질서, 상식이 무의미해진다. 그곳에는 일상에서 느낄 수 없는 환상과 희열과 감동, 흥분, 카타르시스만이 가득하다.

성공하는 축제에는 신명이 있다. 숨 막히는 일상으로부터 탈피할 수 있고, 잘 즐긴 뒤에 재충전을 통해 다시 일상으로 돌아가게 만드는 축제가 얼마나 될까? 신명의 연등회는 축제를 통해 감정을 표출하고, 축제를 통해 정화하면서 축제를 통해 현실을 전복하는 기회들이 넘쳐난다.

연등행렬의 대열에 서는 순간, 그 구간은 '동대문에서 종로에 이르는 길'이 아니다. 아무개라고 하는 이름 석 자에서부터 자신을 둘러싼 무수한 이름표로부터 벗

연등회는 여타의 축제에서 찾아보기 어려운 종교적 제의성을 갖고 있다. 즉 전통 축제의 원형을 간직하고 있는 것이다.

4월초파일, 부처님오신날을 앞두고 열리는 연등회는 인간은 누구나 노력에 의해 깨달은 자가 될 수 있음을 몸소 보여준 성현의 탄생을 기리는 날이자, 누구라도 정진하면 반드시 깨달을 수 있음을 확신하고 돌이켜보는 날이기도 하다. 진리의 빛으로 오신 부처께 등공양을 올리는 지극한 마음으로 등불을 밝히고, 내 안의 미혹함을 밝히며 이웃을 향해 등불을 밝혀드는 것이 연등회의 정신이다. 등을 만들고 연등하며 행렬에 참여하는 과정이 이러한 제의의 신성성에 동참하는 일이다. 소망을 빌며 서원하며 걷는 연등행렬의 시공간은 일상에서 벗어난 신성의 시간이자, 일상이 아닌 신성한 공간이다. 빈자일등의 정신으로 정성스럽게 자신의 시간을 바치고 땀을 흘리며 헌신적으로 축제를 준비하고 축제를 만들어가기 때문에 연등회 축제 현장은 신명이 넘친다. 이러한 신명이 연등회를 생명력 넘치는 축제로 발전시키는 원동력이며, 통제 없이도 자발적으로 축제가 운영될 수 있는 비결이다. 정신적인 일체감으로 신성성을 회복하며 하나가 되어 만들고 즐기고 나누는 축제가 바로 1,300여 년 역사의 연등회이다.

일부에서 연등회는 불교적이라서 문제라는 주장을 펼치기도 한다. 그러나 연등회는 '불교적'이라서 문제가 되는 축제가 아니라 전통문화를 간직한 불교이기 때문에 세계인이 공감하고 가장 한국적인 것을 보여줄 수 있는 축제다.

인종과 세대, 종교를 넘어 하나가 되다 – 공동체의식 함양의 특성

전통사회의 이상향은 대동사회였다. 신의를 가르치고 화목함을 이루며 서로 책임지며 배려하는 사회가 대동사회다. 인류가 꿈꾸는 차별 없는 대동사회를 실천하는 방법으로 즐긴 것이 대동놀이다. 더불어 함께 일하고, 만들고, 즐기고, 맺힌 것을 풀어가며 통섭하는 과정이 대동놀이였으며 그것이 오늘날 축제의 원형이다.

빈자일등의 일화에서 보여지듯이 가장 정성스럽게 등을 준비하고 온 정성으로 축제를 즐기면서 하나 되는 과정이란 점에서 연등회는 시작부터 회향까지 대동정신으로 이루어지는 축제이다. 공동작업으로 이뤄지는 등 제작은 서로의 의견을 나누고 노하우를 주고받으며 만드는 과정이다. 이러한 공동작업은 배려와 화합을 기본으로 삼는다. 완성된 등을 들고 행렬에 나서는 일도 대동정신을 바탕으로 한다. 함께 보폭을 맞춰 걸어야 하고, 함께 노래하고 춤추며 행렬 속에서 하나가 된다. 또한 낯선 이들이 행렬 속에서 어우러지면서 눈빛을 나누고 함께 웃으면서 보이지 않는 마음을 나눈다.

오랜 역사 동안 보름 연등회 혹은 4월초파일 연등회는 저마다 자신의 종교와 무관하게 그날 하루만큼은 절을 찾아 등을 달며 소원을 빌며 영롱한 등의 장관을 구경하는 날이었던 것이다.

파일빔의 세시풍속은 오늘의 연등회에서도 면면히 이어지고 있다. 외국인 관람객들이 '등'과 '한복'을 연등회의 인상적인 추억으로 꼽을 정도로 연등회 축제에서는 연등행렬 참여자부터 자원봉사자까지 한복을 입는다. 연등회는 설날과 추석에도 좀처럼 입지 않는 한복을 '파일빔'으로 챙겨 입으면서 민족전통의 명절을 이어가고 있다. 단오와 동지 등의 세시절기가 제대로 기려지지 못하고, 음력 관련 절기들이 잊히는 현실에서 4월초파일 세시풍속이 오늘의 연등회로 오롯하게 이어지고 있는 것은 중요한 의미를 지닌다.

깨달음과 이웃을 향한 등불 –
종교의식적 특성

동서양을 떠나 전통의 축제는 하늘에 제를 지내며 종교의식을 치르는 과정이었다. 신성한 장소에 신을 모시고, 제물을 준비해 신과 만나고, 신을 즐겁게 해드리고 신을 보내드렸다. 축제는 제의를 통해서 신과 인간이 만나는 자리였다. 놀이성과 오락성이 강조된 오늘날의 축제는 신성한 제의성에서 크게 벗어나 있다. 전통의 맥을 잇는 축제에서조차 종교의식적 특성을 찾아보기 어렵다.

그러나 제의성과 신성성을 지닐 때 축제 안에서 참여자들은 정신적인 일체감을 지닐 수 있다. 그것이 축제의 원동력이 되고, 그 힘이 사회통합적인 기능을 한다.

2
연등회의 의미

연등회는 새옷 입고 잘 쉬는 날 – 세시풍속적인 특성

세시풍속은 씨를 뿌리고 수확하는 농사일을 기본으로 삼는다. 농경문화뿐 아니라 불교와 유교 등의 종교적인 요인도 세시풍속의 형성에 기여했다. 축제는 이러한 세시풍속을 중심으로 거행되어 왔다. 고대의 국중 제천행사는 연등회와 팔관회로 이어졌다. 특히 고려의 태조는 열 가지 훈요를 통해 어떤 상황에서도 연등회와 팔관회를 끊이지 않게 치러야 함을 강조하였다. 고려시대의 아홉 가지 명절 속에 상원과 팔관이란 이름으로 정월대보름 연등회와 팔관연등회가 행해졌다. 고려 말 이후 4월초파일로 옮겨진 연등회는 나라 안 백성이 모두 일손을 쉬고 노는 명절이 되었다.

4월초파일 연등회는 "불교를 믿지 않는 사람이나 어린아이들까지 파일빔이라고 새옷 입고 하루 잘 노는 날"이었다. 설날에 설빔을 챙기듯 4월초파일에 파일빔을 챙겼다. 때에 맞춰 옷을 챙기며 준비해야 하는 중요한 세시풍속일이었던 것이다. 1992년 서울시에서 채록한 『세시풍속과 놀이편』에는 증언자들이 절에 다니지 않아도 초파일이면 운동이나 놀이삼아 절에 갔고, 탑돌이를 하고 화류놀이를 즐기는 날이라고 답하고 있다.

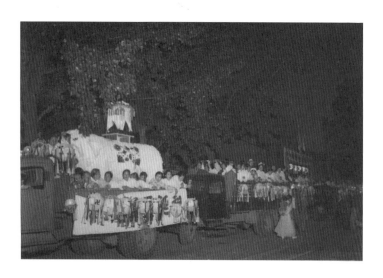

개인적인 소원에서부터 국가의 안녕을 기원하는 경행 풍습은 해방과 함께 처음 맞는 1946년 4월초파일 행사에서도 펼쳐졌다. 태고사(현 조계사)에서 안국동과 종로를 거쳐 창경궁으로 향하는 행렬에 시련(侍輦), 즉 불상을 가마에 모시고 가두행진이 진행되었다. 한국전쟁을 치른 뒤인 1958년 연등행렬의 선두에는 10대의 트럭이 위아래 수십 개의 연꽃등으로 장엄하며 행렬을 이끌었다. 1959년 연등행렬의 선두에는 인도의 행상에서 보였던 6개의 상아를 가진 흰코끼리 형상의 장엄등이 트럭에 실려 행렬을 함께 이어갔다. 이처럼 긴 세월을 이어온 행상과 경행의 역사는 오늘날 연등행렬을 통해 온전히 계승되고 있다.

이러한 역사적 배경 속에서 연등회는 2012년 4월, 중요무형문화재 제122호로 등재되었다. "통일신라시대부터 현재까지 지속과 단절 및 변화를 거쳐 일반인들까지 자발적으로 참여하는 의식"이라는 점이 문화재로 지정된 이유다. 지난 1,300여 년의 역사 속에서 연등회는 '정성스러움'과 '자발적 참여'를 바탕으로 '지속과 변화'를 이루면서 면면히 계승되어 온 축제이다.

1958년 연등행사 장면. 현대적 의미의 초기 연등행렬은 군용지프에 등을 가득 내걸어 등산을 만들고 차에 올라타고 가는 행렬이었다.

한 코끼리 형상을 이끌고 북경 중심가를 돌았다."는 것이다. 일제에 대항하는 의미에서 전통의 행상 축제가 재현된 것이다. 이 사실만으로도 연등행렬이 일제의 잔재라는 편견은 깨져야만 한다.

우리 민족 최고의 거리 행진

우리나라의 경우 삼국시대에 이미 거대한 행렬이 이어지고 있었다. 12점의 고구려 벽화에는 3세기부터 5세기 초의 행렬을 살필 수 있는 행렬도가 전해진다. 행렬도마다 기마대열에서부터 기수, 보병, 호위대, 악대, 무용수와 같은 기본 형태가 묘사되어 있다. 이미 3세기에 체계적인 행렬이 이루어진 것으로 보아 이미 그 이전에 행렬이 제도화되었을 것으로 추정된다.

고려시대에는 국중행사였던 연등회와 팔관회를 통해 행렬이 보다 공고해진다. 왕은 연등회 때에는 봉은사로, 팔관회 때에는 법왕사로 각각 행행하였다. 저녁 무렵에 등을 밝히고 궁궐에서부터 봉은사, 혹은 궁궐에서부터 법왕사로 오가는 왕의 행렬은 최소 2천여 명이 참여했다. 실로 거대한 거리 퍼레이드였다.

신라의 행렬은 『신라백지묵서 대방광불화엄경』을 조성하게 된 내용을 기술한 사경조성기에서 찾아볼 수 있다. 사경하는 장소까지 10여 명이 연주하고 향과 꽃을 뿌리면서 거리 행렬을 가졌다. 이 행렬은 고려의 경행(經行)으로 이어졌다. 경행은 행렬을 이뤄 재앙이나 질병을 물리치기 위해 경전을 독송하는 의례이다. 개성 거리를 세 팀으로 나누어 채색한 가마에 불상 대신 인왕경 경전을 담아 메고 가는 가두 행렬이었다. 향을 사르고 경을 읽으면서 수행자들이 길을 걸으면 관복 입은 관원들이 뒤따랐다. 백성들은 함께 축원하며 뒤를 따라 걷거나 거리에서 이를 지켜봤다. 경행의 풍속은 조선시대 고려대장경판의 이운식을 통해서도 살필 수 있다. 강화의 선원사에서 운반한 8만여 장의 경판이 한양의 지천사로 옮겨지게 되는데 『태조실록』에는 왕이 친히 용산강에 거둥해 경판이운을 지켜봤다는 기록이 전한다. "향로를 잡고 따라오게 하고 오교양종의 승려들에게 경전을 외게 하며 의장대가 북을 치고 피리를 불면서 앞에서 인도"하는 가운데 2천여 명의 군사들이 목판을 옮겼다. 세조 때의 경행에는 왕도 참여했다. 번개(幡蓋, 깃발과 우산 모양의 장식)를 앞세우고 가마에 작은 불상을 안치한 뒤 앞뒤에서 주악을 연주하고 승려 수백 명이 좌우로 나누어 따르면 상좌승이 수레에 올라 북을 치고, 행렬을 했다. 불상을 받들어 궁궐에서 나오면 왕이 광화문까지 배웅했다. "피리, 북, 염불소리가 하늘에 진동"했으며 "사대부집의 부녀자들이 물밀듯 모여들어 구경하였다."고 하니 볼거리가 많지 않던 시절에 행해진 거대한 거리행렬의 모습이다.

인도에서 중국, 우리나라로 이어진 빛의 행렬

연등행렬의 기원은 불교가 시작된 인도에서 찾을 수 있다. 인도에는 전통적으로 산거(山車)와 행상(行像)축제가 존재했다. 산거란 사원 형태를 본떠 만든 수레에 신의 형상을 모시고 거리를 순행하는 것을 가리킨다. 산거가 다양한 신상(神像)을 태우는 행렬인데 비해 행상은 불상을 모시고 거리를 순행하는 행렬이다. 행상은 인도를 거쳐 중국으로도 이어졌다. 인도, 스리랑카, 중국에서 부처님오신날이면 행상이 행해졌다.

인도에서는 무려 20대의 마차가 5층탑 형태로 변모한 행상이, 스리랑카에서는 행렬이 지나가는 거리에도 불교 형상을 늘어놓았으며, 중국에서는 코끼리 등 위에 불상을 올려놓기도 했다. 이 화려한 행상의 장관을 관람하려는 인파들이 뒤섞이면서 사상자가 발생하기도 했다. 신이 살아있는 나라 인도에서는 지금도 거대한 산거 축제가 펼쳐지고 있다. 지름이 2미터가 넘는 수레바퀴에 몸을 던지는 사람들이 속출할 정도로 흥분의 도가니 속에서 행렬 축제는 1500여 년의 역사를 이어오고 있다. 중국에서는 원나라 때부터 행렬이 사라진 대신 등 축제가 중심을 이뤘다. 수백 년 동안 단절됐던 행상 행렬은 1940년대 초반 베이징에서 다시 한 번 열렸다. 일제강점기에 일본식 부처님오신날 행사가 열리자 중국 불교계를 대표하던 태허 대사가 "북경 북해공원의 천왕전에서 욕불법회를 갖고 네 구의 거대

인도, 네팔에서는 신상을 모시고 거리를 도는 행렬 풍습이 지금도 이어지고 있다. 거대한 산거는 조립을 통해 해마다 재활용된다.

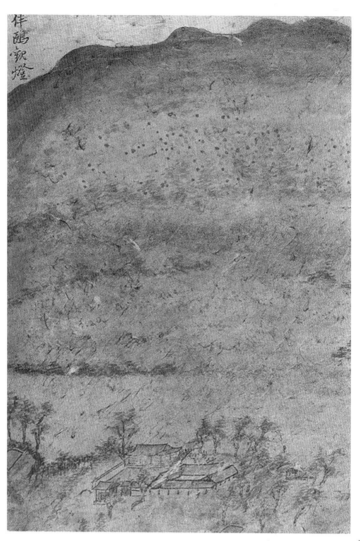

조선의 선비 허주 이종악은 안동 반구대에서 본 안동읍의 연등회 장관 '반구관등(伴鷗觀燈)'을 그림으로 남겼다. 붉은 점들은 모두 등불을 밝혀놓은 모습이다. 유교의 메카 안동 땅에서도 가가호호 연등을 내걸고 연등회를 즐겼다.

였다.”는 기록이 최초이다. 별원에 밝혀놓은 등을 왕이 구경했다는 것으로 보아 제법 규모가 있었던 듯하다. 본격적인 4월초파일 연등회는 무신정권의 최이가 호화로운 연등회를 거행한 1245년부터 지속되기 시작했다. 최씨 왕조로까지 불렸던 무신정권의 권력자 최이로서는 고려왕실의 상징과도 같은 보름 연등회를 인정할 수 없었을 것이다. 자신의 세를 과시하기 위해 별도의 4월초파일 연등회를 개최한 것이다. 4월초파일 연등회에서는 궁궐에서 봉은사로 오가는 왕의 거대한 행차가 사라졌다. 대신 채붕(綵棚, 나라에 경사가 있을 때 노래와 춤 따위를 베풀기 위하여 갖가지 채색으로 아름답게 꾸민 무대)을 올리고 등산(燈山)을 만들며 다양한 전통 연희가 공연되었다.

고려말에 4월초파일 연등회는 제 기능을 잃어버린 보름 연등회를 대신해서 백성들의 자발적인 축제로 계승되었다. 백성들은 층층이 등을 달아 켰으며, 밤이면 이 연등의 장관을 즐기러 유람을 했다. 4월초파일 연등회는 나라에서 주관한 행사와 달리 누가 시키지 않았어도 ‘등’을 만들어 밝히고 그 장관을 즐기는 등 처음부터 끝까지 백성들의 적극적인 참여로 이루어진 축제였다.

이러한 역사는 유학을 치국의 철학으로 삼은 조선시대에도 면면히 이어졌다. 왕실에서도 성종 때까지 정월대보름 연등행사가 치러졌으며, 세조 13년(1467) 4월초파일에는 원각사 10층탑의 완성을 기념해 원각사에서 연등회를 베풀어 낙성식을 갖기도 하였다. 500년 역사 동안 4월초파일이면 궁궐에서 각양각색의 연등으로 불을 밝혔을 정도로 4월초파일은 세시풍습으로 자리매김하였다. 백성들 사이에서 4월초파일 연등회는 더욱 흥성한 축제로 발전한다. 통금이 해제된 축제일이다 보니 “남녀들이 떼 지어 다니며 밤새도록 놀이를 즐기는” 축제였으며 밤을 낮처럼 밝히는 축제였다.

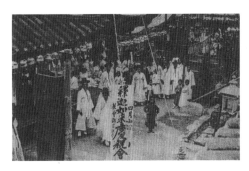

일제 강점기 개성의 부처님오신날 모습.

〈매일신보〉 1928년 5월 27일자 신문에 실린 사진. 연등이 걸린
종로통에 사람들이 북적이고 있다.

왕건은 열 가지 훈요를 통해 연등회를 "왕과 신하가 함께 즐기기로 굳게 맹세하여
왔으니 마땅히 이를 존중하여 시행토록 하라."는 당부를 하였다. 이를 받든 역대의
왕들은 해마다 연등회를 봉행하였다. 정월대보름 연등회는 현종 대에 부처님 열
반일인 2월 보름 연등회로 옮겨졌다. 중국 상원연등회와의 차별화를 꾀한 현종의
자주의식의 발로였다. 기월(忌月, 왕이나 왕비의 상이 든 달)을 피하기 위해 더러 정
월대보름으로 옮겨진 때도 있었으나 고려의 연등회는 인종 대까지인 137년 동안
부처님 열반일에 행해졌다. 고려시대의 연등회는 이틀 연휴로 열렸다. 이날은 통
금이 해제됐다. 14일은 소회일, 15일은 대회일로 구분되었다. 소회일은 궁궐의
편전에서 소회 의식을 치른 뒤 저녁에 왕이 봉은사로 가서 태조 진영을 알현하고
돌아온다. 의식을 마친 뒤 왕이 궁궐로 돌아오는 길에 등불을 밝혔다. "개경의 등
불이 하늘까지 이어져 밝음이 대낮같았다."고 기록은 전한다. 또한 온 나라에 관
등놀이가 펼쳐졌는데 유학자들도 어우러져 관등놀이를 즐겼다. 종교를 넘어선 축
제였다. 15일은 임금과 신하들이 주식(酒食)을 함께 나누는 대연회 의례가 마련
되었다. 늦은 밤에는 등석연(燈夕宴)이 펼쳐졌다. 왕이 시를 짓고, 신하가 왕조의
공덕을 찬탄하면서 화답하는 자리였다. 김부식 등의 유학자들도 연등의 아름다움
을 시로 남겼다.

자발적인 화합의 마음이 모이다

보름 연등회가 열리는 가운데 4월초파일 연등이 이루어진 것은 1166년이다. 백
선연이란 환관이 "부처님오신날에 등을 밝히고 복을 빌었는데 왕이 이를 구경하

1
연등회의 기원

역사 속에서 밝힌 첫 불빛

연등회는 등불 축제이다. 등에 불을 밝히는 것을 연등(燃燈)이라고 한다. 불교에서 등은 부처님에게 올리는 여섯 가지 공양물 중 하나이다. 또 여섯 가지 실천을 통해 깨달음에 이르는 육바라밀 가운데 '지혜'를 상징한다. 등을 밝히는 것은 무명(無明)을 깨치고 지혜를 밝히는 일이다. 불가에서는 스승이 제자에게 진리를 전하고, 그 가르침을 이어가는 일을 등불에 비유하기도 한다. 또 경전에서는 가난한 여인이 구걸해서 얻은 동전 몇 닢으로 정성껏 밝힌 등불이 왕이 화려하게 밝혀놓은 등불보다 밤새도록 환하게 빛났다는 빈자일등(貧者一燈)의 일화를 통해 등을 밝히는 일은 '정성스러움'이 최고임을 강조하고 있다.

역사에서 전하는 연등회의 첫 기록은 『삼국사기』다. 866년 정월 대보름날에 "경문왕이 황룡사에 거둥하여 연등을 구경하고 백관들에게 잔치를 열었다."라고 쓰여 있다. 통일신라시대 때 이미 연등 풍습이 있었던 것이다. 왕이 궁을 벗어나 황룡사까지 찾아가 연등을 구경했다는 것은 볼거리가 많았다고 해석할 수 있다. 왕은 연등만 보고 즐긴 것이 아니라 그곳에서 신하들을 위해 연회를 열었다. 밤하늘에 수놓은 연등 빛을 함께 보고 즐기고, 더불어 먹고 마시며 화합의 잔치를 즐겼다. 전형적인 축제의 모습이었다.

이러한 흐름은 고려에 이르러 연등회와 팔관회라는 국중행사로 변모했다. 태조

'세조 13년 4월초파일 원각사에서 연등회가 열렸다'는 『세조실록』 내용.
조선시대에도 연등축제가 계속 이어졌음을 알 수 있다.

신바람 나는 사건을 경험할 때 '내 인생의 축제'라거나 '오늘이 축제 날'이라고 표현한다. 이때의 축제란 '뜻밖에 심장이 뛰는 일', '미칠 것 같은 재미', '황홀한 즐거움', '신명과 열정' 등과 연관되는 상징적 의미이다. 과연 전국의 무수한 축제 현장에서 이러한 축제성을 경험해본 적이 있었던가?

돌아보면 우리에게는 다 함께 즐겼던 축제다운 축제의 경험이 있다. 2002년 한일 월드컵 응원의 경험이 그것이다. 입소문만으로 너나없이 붉은 티셔츠를 구해 입고 광장으로 달려갔다. 생면부지의 이웃들과 한자리에 앉아 목이 터져라 응원하고, 골을 넣을 때마다 얼싸안고 춤을 추었다. 세대와 계층, 지역을 넘어 하나 되는 시간이었다. 16강에 오르고, 8강에 오르는 사이 승리를 향한 기원은 넘쳐났으며 거리는 광장이 되었고, 광장은 해방구가 되었다. 경건한 태극기를 몸에 두르더라도, 한밤중에 경적을 울려대더라도 모든 금기가 허용되었다. 그 즐거움의 한 가운데에 자발성이 있다.

온 국민이 열광적 축구팬이 아니었어도 축구를 통해 승리의 드라마, 감동의 신화를 보려는 열망이 모아졌던 것이다. 인원이 강제로 동원되는 곳에는 결코 신바람이 존재할 수 없다. 달려가서 보려는 인파가 넘치고, 설령 아픈 몸을 이끌고 가서라도 꼭 보고 싶다는 마음들이 넘쳐나야 그곳에 즐거움과 열정, 신명이 살아날 수 있다. 그것이 아래로부터의 열기, 바로 자발성이다. 자발적인 참여야말로 성공하는 축제의 기본이다.

이웃나라 일본은 축제의 나라다. 일본에는 여전히 마을마다 축제가 살아 있다. 주민들은 자신의 선조들이 그러했듯이 전통의 축제를 잇는다는 자부심으로 가득하다. 축제 기간 중에 휴가를 내고 고향의 축제에 동참하기 위해 멀리서 오는 이들이 있을 정도다. 이러한 참여자들의 자발적 열기가 일본의 축제를 수백 년 동안 이끌어 오는 힘이다. 우리 역사 속에도 이러한 축제가 있었다. '하늘에 제사를 지내는데 여러 날 동안 계속해서 먹고 마시고 노래하고 춤춘다'는 부여의 영고를 비롯한 고대의 제천행사가 그러했다. 불과 50여 년 전만 해도 마을마다 동제가 열렸다. 정월대보름과 추석이면 마을에서 주민들이 제를 올리고 차전놀이와 강강술래 놀이가 펼쳐졌다. 한바탕의 축제였다. 일제강점기에 핍박을 받고, 미군정 시대에 미신으로 폄하되고 새마을운동으로 마을길을 넓히고 초가집도 없애는 가운데 사라져갔을 뿐이다. 그럼에도 불구하고 오늘날까지 이어져 오는 우리만의 축제가 있다. 무려 1,300여 년 동안 백성들에 의해서 면면히 이어져 온 민족의 축제 '연등회'다. 과연 연등회는 어떤 역사와 정신으로 긴 세월을 이어올 수 있었던 것일까.

천년을 이어온,
그러나 늘
새로운 빛 – 연등회의 의미와 미래

글 _ 이윤수(고려대 외래교수) •

•
2012년 고려대대학원에서 「연등축제의 역사와 문화 콘텐츠적 특성」으로 박사학위를 받았다

한국의 전통적인 등이 이렇게 다채로울 수 있다니 놀랐다. 정말 아름다웠다. 연등행렬의 색은 신비로웠다. 연등행렬과 전통 한복에서 한국문화의 한 장면을 만날 수 있었다.
_ Katheerine Ceballos, 파나마

다른 나라 사람들이 연등회에 관심을 갖고 자발적으로 참여하고 우리 문화를 알고 싶어 한다는 사실이 놀라웠다. 그들의 자발적이고 적극적인 모습이 인상적이었다. 10차선이나 되는 넓은 거리에서 정돈된 모습으로 활보하는 분위기는 잊을 수 없다.
_ 전유덕

연등행렬을 직접 체험했다. 규모와 아름다움이 놀라웠고 무엇보다 어둠을 밝히는 다양한 연등행렬의 신비하고 평화로운 분위기가 참 좋았다. 각 소속 단체에서 직접 만든 다양한 연등도 인상적이었다.
_ 전나영

나와 같은 외국인들이 많아 놀랐다. 세월호 사건을 추모하기 위해 플래쉬 몹이나 현란한 등을 배제한 것에서 배려를 느꼈다. '아픔을 함께'라고 쓴 촛불 글씨에서 사람들의 마음이 전해지는 것 같아 뭉클했다.
_ Eri Jo, 중국

회향한마당이 마음에 남았다. 모르는 사람들과 손을 맞잡고 웃으며 뛰고 하이파이브를 했던 경험은 잊지 못할 추억이 될 것 같다.
_ 문해리

참가한 모든 사람들이 각기 다른 기념품을 가지고 돌아갈 수 있어 굉장히 행복할 것 같다. 좋은 기억도 좋은 기념품이다. 한 스님이 내 친구들과 셀카를 찍었는데 나 또한 특별한 기억들을 많이 가져간다.
_ Maellige Delliou, 프랑스

이제껏 한 번도 본 적 없는, 앞으로도 볼 일이 없을 것 같은 사람들이 마치 나를 평생의 친구처럼 대해 주었고 한결같이 친절했다.
모든 사람들이 최선을 다해 즐기는 듯 했다. 아무런 충돌 없이 축제를 잘 즐기는 것이 놀라웠다. 축제에서 가장 좋았던 것은 연등행렬이었다. 클로징 퍼포먼스는 굉장했다. 꽃비 내리는 광경이 무척이나 아름다웠다. 모든 사람들을 위한 좌석이 충분하지 않아서 나는 땅바닥에 앉았는데 나쁘지 않았다.
만약 더 많은 좌석이 마련되었다면 축제의 분위기를 흐렸을지도 모른다는 생각이 들 정도였다.
_ Siannie Dita Putri, 인도네시아

자원봉사자들의 말

불교 관련 축제라고 생각했지만 다른 이들에게 불교 색을 강요하지 않아 너무 좋다. 외국인과 내국인이 서로 잘 어울려 진정한 화합의 축제가 이루어진 것 같다.
_ 김경진

우리나라 축제 중에서 한국 전통을 느낄 수 있는 축제가 많지 않은데 연등회는 전통을 느낄 수 있도록 해주는 축제다.
_ 김수빈

연등회 자원활동가를 한 것은 내 삶에서 가장 잘한 선택 중의 하나일 것 같다. 단순한 자원봉사가 아니라 내 이전의 삶이 어떠했는지를 생각해 보게 했다.
_ Rano Lliyeva, 카자흐스탄

연등 만들기가 인상적이었다. 연등을 만드는 데는 굉장히 오랜 시간이 걸렸지만 친절한 스태프가 도와주며 말했다. '오! 조금 더 인내심을 가져요. 비록 시간은 걸리겠지만 당신은 좋은 결과를 볼 수 있을 거예요.' 정말 따뜻한 조언이었다.
_ Marina Dmukhovskya, 러시아

세월호 사건으로 다 같이 한마음으로 연등행렬을 하고 기도했던 것이 기억에 남는다. 안타까운 사고로 전국이 슬픔에 가득 차 있어 즐거운 연등행렬을 할 수 없었지만 함께 슬퍼하고 기도하는 것만으로 매우 뜻깊었다.
_ 정보현

세월호 침몰 사고의 희생자들을 추모하기 위해 연등회의 주제 자체를 짧은 시간 안에 변경했다는 것이 인상 깊었다.
_ Kailue Li, 중국

종교에 대한 관심은 없었지만, 종교를 믿지 않는 사람들도 모두 아우르는 우리 전통문화를 새롭게 알게 되었다.
_ 황선영

회향한마당에서 강강수월래 춤을 췄는데 나에게는 행운이었다. 모르는 사람들과 손을 잡고 함께 춤을 추는 것은 자주 경험할 수 있는 일은 아니다.
_ Chan Lan, 말레이시아

종교가 불교인 나는 부처님오신날에만 절에 가곤 했다. 불교하면 조용하고 조금은 지루하다고 생각했는데 다양한 행사도 많이 하고, 연등회가 중요무형문화재라는 사실도 알게 되었다.
_ 김은진

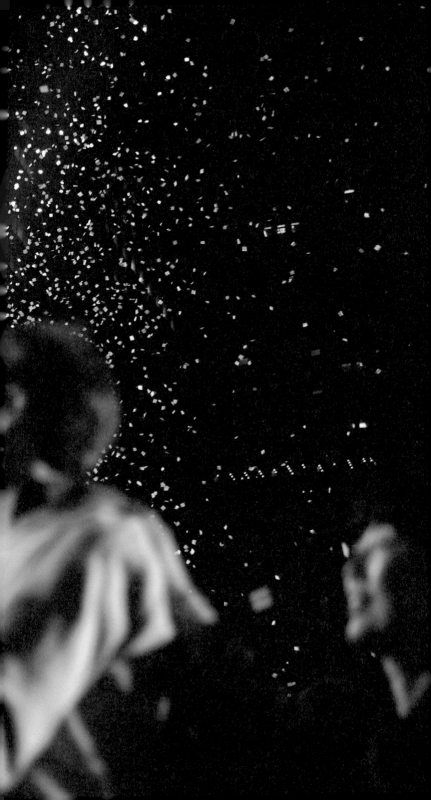

자연스럽게 맞잡는 순간 광장에 모인 사람들이 한마음이 된다. 마치 거대한 공연장처럼 강강수월래 음악에 맞춰 둥글게 둥글게 움직인다. 신명과 감동의 도가니다. 그 순간 하늘에서 '꽃비'가 내리기 시작한다. 미리 준비한 분홍 색종이가 끝없이 흩어져 내린다. 사람들은 놀라고 감동하고 전율한다. 모두의 얼굴에 웃음이 가득하다.

화려했던 축제의 끝은 허전함과 아쉬움으로 끝나기 마련이다. 그러나 연등회는 함께 어울려 보고 느낀 에너지를 다시 일상으로 돌아가는 힘이 된다. 마음속에 쌓인 신나는 에너지가 일상에서 발산되기 때문이다. "마음이 평화로우면 어느 마을에 가서도 축제처럼 즐거운 일들을 발견한다."는 인도 속담처럼, 연등회의 감동과 흥분과 신명이 새로운 마음가짐으로 살도록 만들어주는 것이다.

*
꽃비
연등회보존위원회에서는
이날의 꽃비를 이듬해
연등회 때 다시 가져오면
작은 선물을 나눠준다.
다음 해 축제에 다시 참가하도록
하는 작은 이벤트다. 꽃비를
간직한 사람들은 한 해 동안
연등회의 추억을 잊지
못하는데, 이날의 기쁨이
일상의 활력소가 된다.

드넓은 광장에서 풀어내는 신바람

연등회는 광장의 축제다. 광화문광장 점등식을 시작으로 동국대학교 운동장을 출발, 동대문, 종로로 이어지는 연등행렬, 거리 연등, 전통등 전시 그리고 종로 한복판에서 열리는 체험마당까지 한결같이 바깥, 광장에서 치러진다.

마당에서의 축제는 모두에게 열려 있으며 누구나 참여할 수 있다는 장점이 있다. 연등행렬에 참가하는 연등 제작만큼은 미리 자원해야 가능하지만 그 밖의 프로그램은 축제가 열리는 내내 자발적인 의지로 참여가 가능하다. 절차도 없고 나이 제한도 없다. 아무나 가볍게 와서 즐기면 된다. 연등행렬의 뒤를 따르거나 참가자와 눈을 맞추고 어깨동무를 해도 된다.
열린 공간에서 사람들의 마음은 무장해제 된다. 무엇이든 받아들이고 이해하려는 넉넉함이 앞선다. 내가 먼저 하려는 마음이 일어난다. 이른바 신명이다. 신명은 일상에서 잠시 벗어나는 시원함, 쾌감, 해방감과도 연결된다.

이러한 특성은 연등행렬의 하이라이트인 '회향한마당'에서 극대화되어 나타난다. 동국대학교, 동대문에서 출발한 연등행렬은 3시간여 만에 종로 보신각에서 끝이 난다. 그러나 연등빛은 꺼지지 않는다. 보신각 앞에서 회향한마당이 펼쳐진다. 회향은 불교용어로, 불교의식이 끝나고 난 다음 자기가 지은 공덕, 착한 마음을 다른 이들에게 나눠주는 것을 말한다. 남녀노소와 상하귀천을 가리지 않고 어떠한 격식에도 얽매이지 않는다. 긴 시간 동안 연등행렬을 통해 느꼈던 아름다움, 좋은 마음, 기쁨, 즐거움, 보람 등을 내 곁의 사람들에게 돌려주겠다는 뜻으로 연등회의 마무리 의식이자 가장 중요한 가치라고 할 수 있다.

보신각 앞에 연등 행렬단이 모이면 관람객들의 눈과 귀가 이곳으로 집중한다. 엄청난 인파의 사람들이 연등빛 아래에서 각종 공연을 즐기며 노래하고 춤춘다. 분위기가 무르익으면 모두 자리에서 일어나 손을 맞잡고 강강수월래를 하기 시작한다. 낯선 이의 손을

한 기념품을 자랑스럽게 들고 다녔다." "불교문화마당에서는 하루 종일 계속 뭔가 할 게 있었다. 할 일이 바닥나지 않았다."

참가자들에게서 이끌어낸 긍정적인 반응은 곧 불교와 우리 전통 문화에 대해 자연스럽게 다가가도록 한다. 불교는 어렵다, 낯설다는 편견을 버리는 계기가 되기도 한다. 종교의 벽을 넘어 모두가 함께하는 체험, 연등회가 가진 또 하나의 가치이다.

직접 체험하고 만들어 가지는 소박한 기쁨

연등회는 연등행렬뿐 아니라 다양한 프로그램으로 진행된다. 공연, 전시, 체험 등 흥미나 관심에 따라 선택하여 즐길 수 있다. 특히 불교문화마당은 서울 도심 한복판에 각 부스를 마련해 놓고 불교문화와 우리 전통문화를 체험할 수 있는 프로그램으로 꾸며진다. 연꽃부채 만들기, 오방색으로 만드는 단청체험, 고려전통금니 사경체험, 복주머니 만들기, 가훈 써주기, 전통 탈 & 태극기 만들기 등 다양하다. 부스를 하나하나 옮겨 다니면서 체험하다 보면 몇 시간이 훌쩍 지나간다. 또 네팔, 파키스탄, 인도, 중국 등 다양한 국적의 사람들이 각 나라를 대표하는 프로그램을 운영한다. 불교권 국가의 나라들은 자국의 불교문화를 소개하며 불교문화가 나라별로 어떻게 다른지 체험하도록 한다.

관람객들은 구경에만 그치지 않고 직접 참여하며 무언가를 만들고 쓰고 그린다. 봄이 무르익은 날, 한낮의 더위와 붐비는 사람들의 열기로 문화마당은 후끈하다. 두세 시간을 꼼짝 않고 무언가를 만들며 집중하는 이들도 있다. 불교문화마당에 대한 높은 만족도는 직접 참여한다는 것, 그리고 자신 노력으로 만든 소품을 가져갈 수 있다는 점이다. 직접 만든 연등, 양초, 단주, 불화 등은 연등회의 잊을 수 없는 기념품이 된다. 연등회에 참여하고 직접 만든 연등을 들고 집으로 돌아가는 사람들의 얼굴에 기쁨이 가득하다. 아이들과 함께 즐길 수 있다는 점도 큰 호응을 이끈다. 불교마당이 열리는 행사장 곳곳에서 몇 시간이고 바닥에 앉아 무언가에 집중하는 아이들과 옆에서 돕는 부모들의 모습을 쉽게 발견할 수 있다. 조부모와 부모, 손자 3대가 모인 가족도 많다.

축제에서 어른, 아이 할 것 없이 모든 연령대가 함께 즐기기란 쉽지 않다. 연등회야말로 가족 단위 관람객에게 매우 좋은 축제라는 것을 보여준다.
"4시간 동안 목도 마르고 날씨가 덥고 배가 고팠지만 축제를 끝까지 즐겼다. 거의 모든 이벤트를 참가했다." "빈손으로 돌아가는 일이 없다는 것이 정말 좋은 포인트라고 생각한다. 사람들은 다양

연등회를 처음 경험한 이들은 역동성과 규모에 놀란다. 서울 시내 한복판에서 펼쳐지는 연등회의 장엄함, 드넓은 광장을 가득 메운 사람들 그리고 그들이 뿜어내는 흥과 에너지에 동화되어 가는 것은 매우 신비로운 경험이다.

또 문화체험마당에서 바로 옆의 낯선 사람과 노래를 부르고 어깨 동무를 하고 강강수월래를 하는 등 축제에 참여한 모든 사람이 하나가 되어 즐긴다. 축제란 바로 이런 것이다. 수많은 사람이 붐비는 가운데 피어나는 열기 그 자체만으로 충분한 축제가 되는 것이다. 축제 참가자들은 말한다.

"연등회 동안 나는 지루하지 않았다. 사람들은 굉장한 에너지를 가지고 있었다. 사실 일상에서는 물건을 사러 슈퍼마켓에 가는 것도 굉장히 피곤하다. 그래서 내가 하루 종일 행사에 참여했다는 사실이 믿기지 않았다."

"바쁘고 덥고 굉장히 많은 사람들이 있었다. 하지만 문제되지 않았다. 나는 아이까지 데려왔지만 별 어려움이 없었다. 나는 쫓기지 않고 천천히 즐겼다."

"전 세계 사람들이 축제를 구경했다. 아마도 그들은 환영받는 느낌이었을 것이다. 무신론자이건 스님이건 히잡을 쓴 무슬림이건 상관없이 모든 사람이 친절한 환대를 받았다."

모든 사람이 즐기고 느끼고, 모든 사람이 참여하는 축제. 바로 연등회다.

*
외국인들이 연등축제에서
만나는 사람들을 표현할 때
많이 쓰는 단어는 다음과 같다.
친근한 friendly
따뜻한 warmth
행복해 보이는 happy
웃고 있는 smiling
쾌활한 amiable
진정한 sincere
참을성 있는 patient
겸손한 modest

흥과 웃음이 저절로 솟는 에너지

축제에서 가장 중요한 것은 '흥'이다. 연등회에 직접 참여하거나 관람한 사람들은 처음부터 끝까지 압도하는 에너지와 흥, 열기에 놀란다. 처음부터 끝까지 웃음을 잃지 않고 움직임 하나마다 역동적인 힘을 느낀다. 천지를 울리는 음악과 화려한 불빛, 행렬단의 환한 표정과 힘찬 발걸음에 관람객들은 박수를 보내고 환호한다. 연등회는 최소 6개월 전부터 시작된다. 각 사찰이나 단체에서 연등을 만들고 음악과 퍼포먼스를 준비하는 것이다. 대형 장엄등은 수십 명의 사람들이 몇 달 동안 힘을 모아 완성된다. 연등회가 가까워지면 밤을 새는 일도 잦다. 개인의 귀한 시간과 노동력을 다해 연등회를 준비하는 일은 스스로 하고자 하는 의지가 없다면 불가능하다.

연등의 모양과 크기는 각 사찰과 단체의 개성이 존중된다. 누구의 간섭도 없다. 연등회는 오롯이 자원봉사자의 힘으로 운영되는데 그 수가 천여 명에 이른다. 등을 만들고 문화체험에 관한 아이디어를 내고 만들어가는 과정에서 겪는 어려움은 이들을 하나로 묶는다. 전통문화의 맥을 이어가는 자부심과 사람들에게 연등회의 의미와 아름다움을 전한다는 긍지가 이들의 유일한 보상이다.

이러한 자발성이 연등축제의 역동적 에너지의 원천이다. 스스로 오랜 시간 공을 들여 준비한 만큼 신명나고 즐거운 것은 당연하다. 역동적인 에너지는 관람객들에게도 한눈에 들어온다. "나는 이렇게 흥미롭고 컬러풀한 행사를 경험해본 적이 없다. 모든 사람들이 에너지로 가득 차 있고 그 넘치는 에너지는 멈추지 않을 것 같다." 외국인을 대상으로 한 '연등회의 매력'에 관한 조사에서도 '참가자'를 인상적으로 꼽았다. 동양의 전통 의상이나 문화에 대한 관심 못지않게 참가자들의 헌신적인 참여와 넘치는 열정에 감동한 것이다.

역동적인 에너지는 관람객들에게도 고스란히 전해진다. 연등행렬 때 사람들이 손을 흔들거나 관람객과 행렬 참가자가 하이파이브를 하는 행위는 관람객을 직접 축제에 참여시키는 계기가 된다.

를 잃고 지쳐가는 현대인들에게 불교적 메시지는 가슴으로 다가오기 때문이다. 어떤 이들은 서울 빌딩 숲에 자리한 조계사에서 불교 사원의 감동을 느끼기도 하고, 평소 거리감을 느껴왔던 스님들을 가까이 지켜보며 그들의 편안한 미소에서 겸손과 평화를 읽기도 한다. 진흙 속에서 순결하게 피어나는 연꽃, 가난한 이가 정성으로 켠 작은 등이 가장 오랫동안 세상을 비췄다는 연등의 정신 등 불교적 코드는 무궁무진하다.

이러한 불교적 코드는 전통문화와 현대적 감각으로 재탄생하여 연등회에서 즐길 수 있다. 젊은 층도 함께 즐길 수 있는 불교 음악과 율동, 만화 캐릭터를 이용한 연등, 생활 속의 명상이나 만다라 그리기, 단주 만들기 등, 다양한 문화 체험으로 관람객들은 천천히, 조금씩 불교에 물든다. 2014년 연등회에 참여한 미국인 줄리엣 니구에산 씨는 말했다.

"연등회에서 체험한 불교문화는 삶의 지침으로 매유 유용하고 영감을 줄 수 있을 것 같았다. 불교문화에 대해 알지 못하지만 매우 차분하며 인내가 느껴져서 좋았다."

한국의 전통문화를 간직한 불교를 만나다

연등회는 불교적 전통에서 시작되었으나 천 년이 넘는 세월 동안 우리 민족의 일상 깊숙이 뿌리를 내리며 이어져 왔다. 옛사람들은 설, 정월대보름, 추석과 같은 세시풍속의 하나로 연등회를 설레는 마음으로 기다렸다. 현대에 이르러 연등회를 불교계만의 행사, 종교행사로 보는 시각이 있지만, 오히려 외국인들과 종교를 갖지 않은 사람들은 한국의 전통적인 축제로 받아들인다. 연등축제를 전통, 불교로 각각 분리해서 보는 것이 아니라 두 가지가 한데 어우러진 전통으로 이해하는 것이다.

흥미로운 점은 외국인들이 연등회를 볼 때 실제보다 더 오랜 전통의 축제 혹은 한국의 대표성을 띠는 축제로 인식하는 경향이다. 이러한 인식이 축제를 통한 특별한 체험을 기대하게 만드는 요소이다. 연등회가 종교 행사인가, 전통축제인가, 하는 양분론은 관람객들 사이에서 더는 중요하지 않다. 전통과 현대, 종교와 문화, 불교적 가치와 한국적 가치가 함께 어우러지고 조화를 이루며 연등회를 더 다양하게 느낄 뿐이다.

또 천 년 동안 계속되어 온 역사성이 연등회의 신뢰도를 높인다. 특히 외국인들은 연등회를 통해 한국의 전통문화를 체험하는 것을 매력적으로 생각한다. 여기에는 한국 불교에 대해 좀 더 알고 싶어 하는 이들도 적지 않다. 이들은 연등의 불교적 의미와 축제 마당 한가운데 자리한 '조계사'라는 종교 공간을 매우 특별하게 느끼는데, 모두 자연스럽게 불교를 접하는 기회가 된다.

연등회는 불교에 대한 단순한 관심을 넘어 인생을 살아가는 지혜로써 삶의 태도를 배우게 한다. 연등회는 사월초파일 부처님오신날을 맞아 성현의 탄생을 축하하기 위한 행사다. 온갖 고행 끝에 깨달음을 얻은 붓다처럼 누구나 열심히 노력하면 자신 안의 불성의 씨앗을 깨울 수 있다는 가르침을 배운다. 이러한 연등회의 진정한 의미를 알고 나면 지금껏 접하지 못한 새로운 종교 문화로서의 연등회를 받아들이게 된다. 날로 복잡해지는 사회 속에서 자기

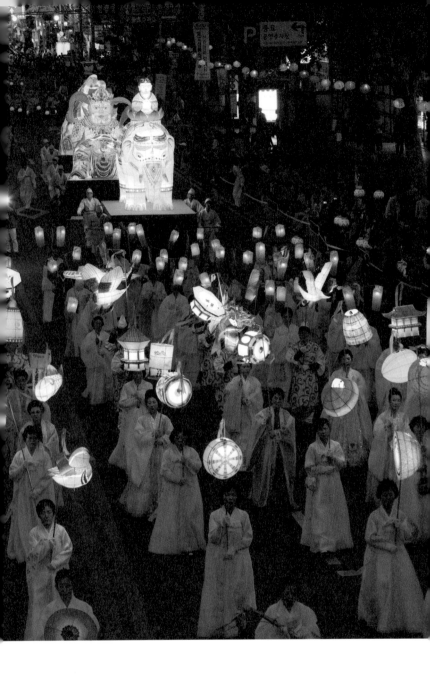

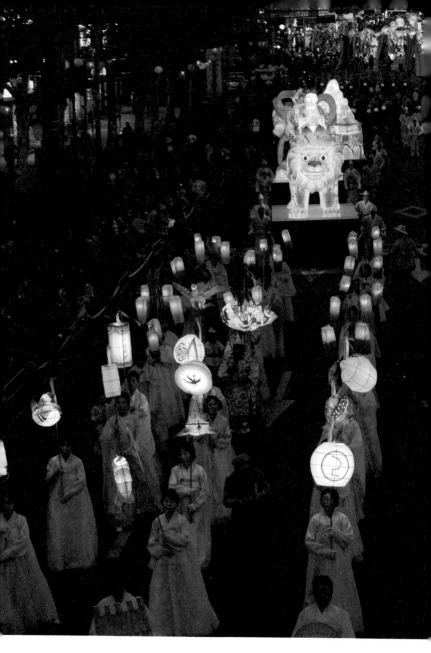

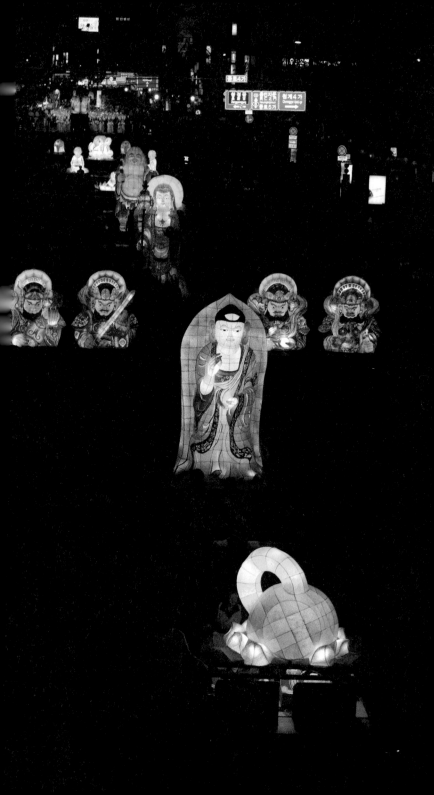

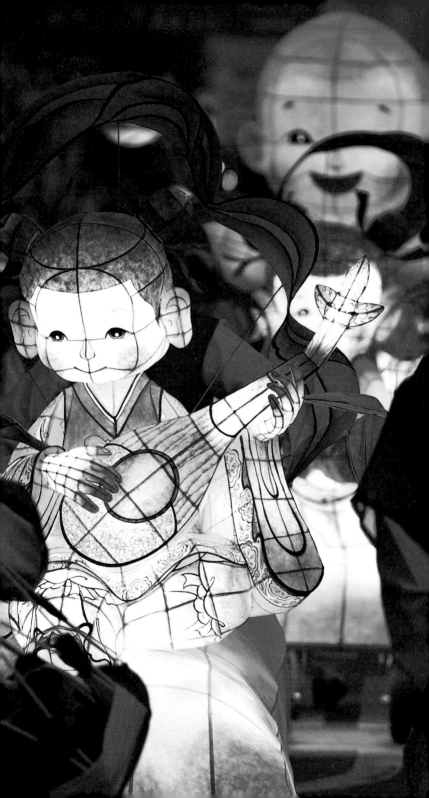

라는 낯설지만 기분 좋은 느낌에 젖어 드는 것이다.

한지로 감싼 연등에서 스며 나오는 은은하고 부드러운 불빛은 신비롭다. 색색의 한지에서 나오는 노란빛, 붉은빛, 푸른빛, 초록빛 등 다양한 빛과 함께 10여 명이 끄는 대형등에서 저마다 손에 든 행렬등까지 크기와 모양이 다른 연등은 감탄을 자아낸다. 새우등, 황새등, 물고기등, 수박등, 자라등……, 이러한 전통등은 1700년대 이전에 쓰여진 규방가사 「관등가」에 기록되어 있는 등을 현대적 감각으로 복원한 것이다.

직접 연등 만들기에 참여한 이들은 자기만의 연등을 만든다. 비록 모양은 같아도 자신만의 솜씨와 색채가 들어가 있어 그 의미가 남다르다. 똑같지만 다른 연등인 셈이다. 각자의 개성과 솜씨가 만든 연등이 하나의 불빛으로 어우러지는 체험은 감동 그 자체이다. 다채로운 연등과 함께 참가 단체별로 입고 나온 전통 의상도 시각적인 아름다움이 두드러진다. 오방색이 어우러진 한복은 낮과 밤이라는 시간적 차이에 따라 빛을 달리한다. 한복을 입고 펼쳐지는 춤과 율동, 다양한 퍼포먼스는 시각적인 매력을 극대화시킨다. 각 사찰과 단체별 참가자들이 펼치는 어울림마당은 눈이 부실 만큼 화려하다. 동국대학교 운동장에 모인 이들은 연등행렬에 앞서 그동안 갈고 닦은 여러 가지 퍼포먼스를 선보인다. 그들이 협동하여 펼치는 세리모니는 정돈되어 있으면서도 흥겹다.

동국대학교와 동대문에서 각각 출발한 연등행렬은 종로, 종각으로 향하는데 서서히 내리는 어둠 속에서 빛은 점점 밝아지고 커진다. 천천히 흐르는 빛의 물결에 관람객들은 환호하고 박수를 보내며 카메라 셔터를 누르기에 바빠진다. 눈으로 볼 수 있는 가장 아름다운 모습은 빛이 만들어내는 것이리라.

*
연등축제에 꼭 필요한 것은 카메라다.
외국인들이 가장 많이 카메라에
담는 풍경은 다음과 같다.
1 연등 및 불교 상징물
2 조계사 거리의 연등 불빛들
3 전통옷을 입은 참가자들
4 스님, 자원봉사자, 조계사 경내 연등
5 한국 전통문화 활동
6 연등 만들기, 연꽃 그리기 등 참여활동

1
연등회의
매력은
어디에서 나오는가

관람객들이 뽑은 연등회의 매력은 매우 다양하다. 우선 '등'이라는 요소가 가장 핵심적인 매력이다. 종이컵을 이용하여 만든 연꽃 모양의 컵등에서부터 수십 명의 사람이 수개월 동안 힘을 합하여 만들고 행렬하는 대형 장엄등, 그리고 현대적인 디자인을 더한 캐릭터 연등. 크기와 모양에 상관없이 연등은 눈을 즐겁게 하고 마음을 환하게 밝힌다.

그밖에 연등회의 매력으로는, 직접 참여하는 프로그램이 많아서 좋다, 다양한 참가자들과 방문객들이 인상 깊다, 연등회에 참가한 모든 사람들이 에너지가 넘친다, 종교와 전통이 어우러졌다, 자발적으로 참여하는 분위기가 좋다, 등 매우 다양했다.

연등회는 열 사람이면 열 사람, 모두가 보고 듣고 느낀 그대로 그 매력이 다르지만아름다움, 따뜻함, 즐거움, 감동으로 충만한 축제라는 것만은 분명하다.

형형색색, 눈을 뗄 수 없는 시각적인 아름다움

2009년도 연등회보존위원회 조사 결과, 연등회가 가진 매력 중 사람들에게 가장 영향력이 크고 흡인력 있는 것은 '시각적인 매력'으로 나타났다. 바로 볼거리다. 세계의 수많은 축제들은 그 나라만의 풍습이나 전통을 내세운 것들이 많다. 그러나 연등회는 단순히 전통적인 볼거리를 넘어 모든 문화권 사람들이 공감하는 '빛'이라는 시각적인 아름다움이 축제의 중심이다. 한마디로 빛의 축제다. 부처님오신날 전후 서울을 비롯한 전국의 거리에 켜둔 '거리 연등'은 우리나라에서만 볼 수 있는 가장 독특한 풍경이다. 외국인들뿐 아니라 내국인들도 평소 익숙했던 거리의 변화를 놀라워하고 좋아한다는 점이 흥미롭다. 봄밤, 거리마다 끝없이 이어진 연등을 보면서 '이곳이 내가 자주오던 종로, 서울이 아닌 것 같다'

가족 단위의 방문객이 적지 않음을 보여주고 있다.

한편 연등축제에 참여한 외국인들의 종교는 기독교가

32.3%, 무교가 30.6%로 나타났다.

반면 불교도의 비율은 전체 6.6%였다.

대만에서 온 데비 양 씨는 인터뷰에서 이렇게 말했다.

"연등축제는 모두를 위한 모두의 이벤트인 것 같다.

남자와 여자, 아이와 어른, 개인 혹은 가족, 외국인과

한국인들 모두 말이다. 행렬이 끝나기 전에

내 카메라 배터리를 모두 써 버린 것이 아까웠다."

연등회의 진정한 의미가 담겨 있는 말이다.

그의 말대로 연등 불빛은 남녀노소, 인종,

종교 등 모든 경계를 허물고 화합을 이끌어내는 축제다.

축제의 빛은 결코 꺼지지 않는다.

전 세계인의 가슴속에 간직되어 있기 때문이다.

세상에 빛을 퍼뜨릴 수 있는 방법은 두 가지가 있다.
스스로 촛불을 켜거나 그것을 비추는 거울이
되는 것이다. 거울이 된다는 것은 불빛의 감동과
사랑을 주위에 전하는 것이리라.
부처님께 정성을 다해 올린 작은 등 하나가 천 년 세월이
흐른 지금 전 세계에 퍼져 나가고 있다.
해마다 연등축제를 보기 위해 우리나라를 방문하는
외국인들이 점점 늘고 있는 것이다.
연등회보존위원회에서 집계한 결과 매년 평균 외국인
관람객 수가 2만여 명에 이르며 그 숫자는 점점
늘어나고 있다. 한 번 방문에 그치지 않고 해마다
찾아오는 이들도 많아, 재방문객수가 10%에 이르는
것으로 나타났다. 실제 2014년 연등회 외국인
자원봉사자에게 재방문 의향을 묻는 질문에 다시
연등회를 보러 오겠다는 답이 72%로 나타났다.
내국인의 경우에도 84.4%가 긍정적으로 답했다.
또 단순 관람에만 그치지 않는다. 직접 연등을 만들거나
연등행렬에 참가하기도 하며 자원봉사자, 공연,
모니터 요원으로 참여한다. 국적도 다양하다.
네팔, 티베트, 일본 등 아시아는 물론 미국, 유럽,
아프리카, 오세아니아 등 전 세계인이 방문하고 있다.
참가하는 외국인들의 연령대는 20대가 반 이상을
차지하지만 10대와 60대의 외국인들도 꾸준히 늘어

온
세상으로
퍼지는
빛

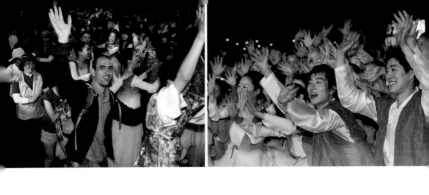

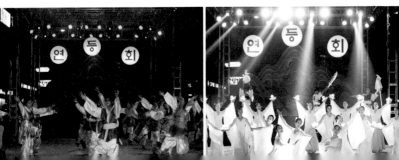

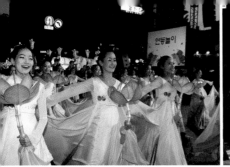
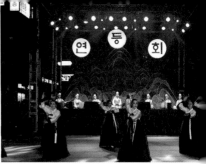

연등놀이는 연희단이 주가 되어 펼치는 흥겨운 무대. 연등회를 위해 지난 몇 달 동안 시간을
쪼개 연습해온 연희단은 전문 무용가가 아니라 축제를 즐기기 위해 참여한 일반인이다.
연등회 내내 춤추고 뛰어다니느라 지칠 법도 하지만 마지막까지 최선을 다해 즐기는
모습이 멋지다. 연등놀이를 끝으로 연등회는 다음 해를 기약한다.

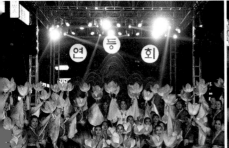

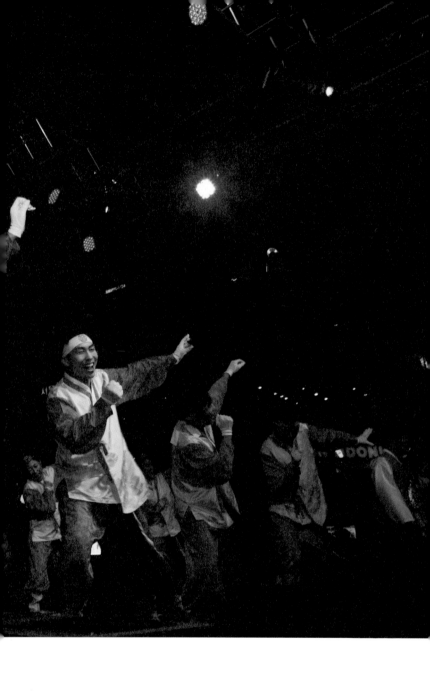

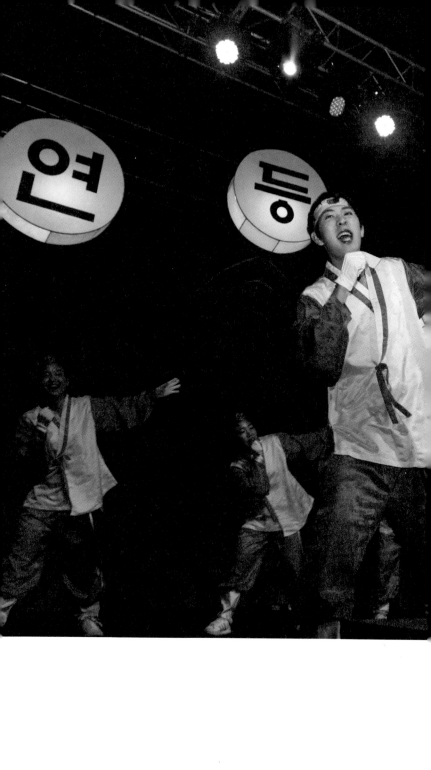

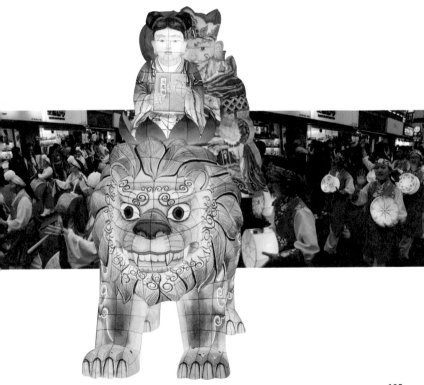

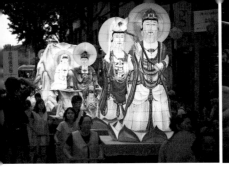
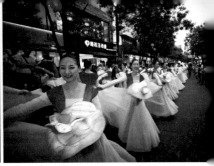

연등놀이는 연희단의 아름다움을 가까이에서 볼 수 있는 자리다. 봄빛을 닮은 빛깔 고운 옷과 그에 어울리는 행렬등이 거리를 지날 때면 시민들은 환호한다. 연등놀이 퍼레이드를 보는 사람들은 눈이 즐겁고, 참가자들은 마음이 즐거워진다.

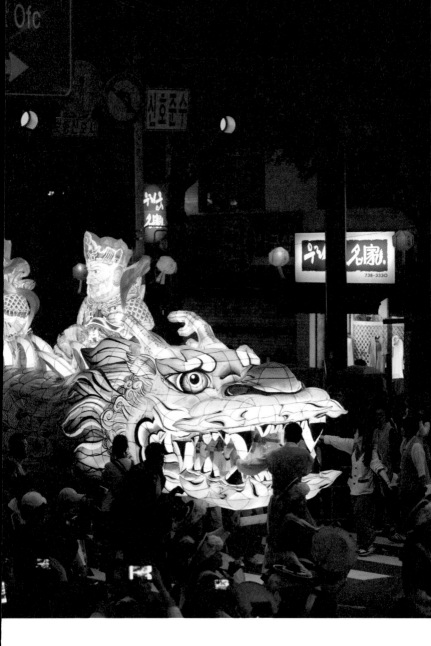

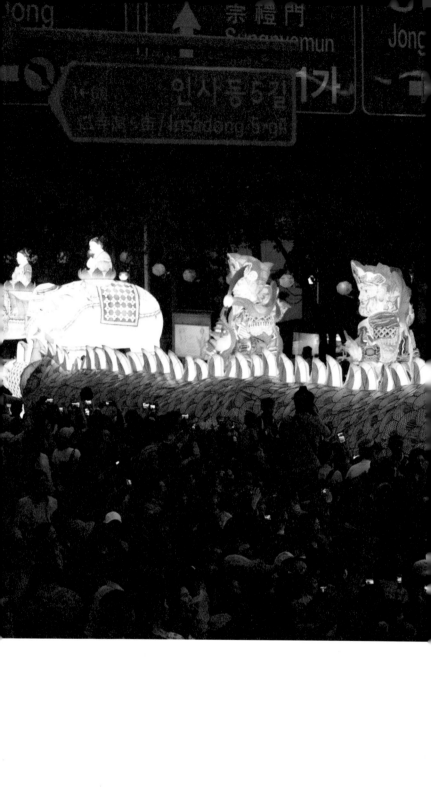

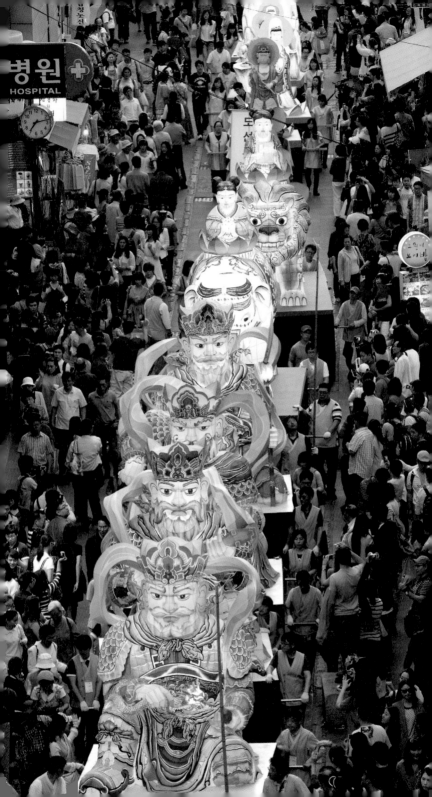

연등놀이

연등행렬을 놓쳤다고 아쉬워하지 말자. 연등회의 대미를 장식할 '연등놀이'가 아직 남아 있다. '연등놀이'는 연등회를 마무리하는 행사로, 연등회 마지막 날 오후 7시부터 9시까지 진행된다. 장엄 등과 연희단으로 이루어진 행렬은 조계사를 출발해 안국동과 인사동을 거쳐 조계사 앞 사거리까지 퍼레이드를 펼친다.

풍물패의 흥겨운 가락과 아름다운 등 행렬에 거리는 다시 한 번 잔칫집 분위기가 된다. 연등행렬을 보기 위해 미리 대기하고 있는 사람들과 나들이를 나온 시민들이 발길을 멈추고 반갑게 맞는다. 특히, 외국인 관광객이 많은 인사동에 들어서면 고운 한복을 입고 미소 짓는 연희단의 모습에 외국인들의 손길이 분주해진다. 손을 흔들며 입으로는 '뷰티풀'을 외치고, 다른 한 손으로는 연신 카메라 셔터를 누르기 바쁘다.

몇 년 전만 하더라도 '연등놀이'는 다음날 있을 연등행렬을 미리 맛보고, 분위기를 띄우는 전야제 역할을 했다. 그러나 보다 많은 사람이 연등회에 참여하고 즐길 수 있도록 일정을 변경했고, 지금은 연등회의 마지막 행사가 되었다.

연등놀이 퍼레이드가 끝나면 조계사 앞길은 연희단의 신명나는 춤판이 벌어진다. 연등회 노래에 맞춰 어울림마당에서 선보였던 연희단 율동과 각 사찰의 무용단 공연이 더해진다. 모든 공연이 끝나면 전날 회향한마당 때처럼 연희단과 시민, 관광객이 다함께 춤을 추며 연등회를 마무리한다.

*
일시 _
일요일 오후 7:00~ 9:00
(연등회 마지막 날)

장소 _
인사동 – 조계사 앞길

교통 _
지하철 1호선 종각역 / 3호선 안국역

'소원지 쓰기'를 통해 내면의 목소리를 듣는다. 또 다른 사람들이 쓴 소원지를 읽으면서 함께 빌어주고 있는 자신을 발견하기도 한다.

아시아 불교국가들이 준비한 다양한 체험 프로그램들을 즐기다 보면 이곳이 종로거리임을
잠시 잊게 된다. 국제불교마당은 종로에서 즐기는 세계여행이다.

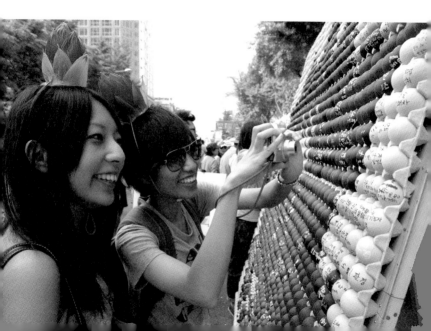

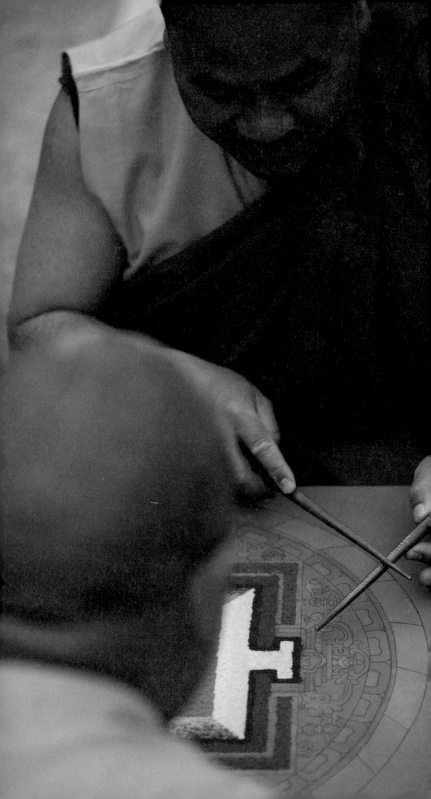

국제불교마당

국제불교마당에서는 세계 여러 나라의 다양한 불교문화를 한눈에 볼 수 있다. 태국, 스리랑카, 몽골, 인도네시아, 대만, 부탄, 티베트, 일본, 미얀마, 인도 등 아시아 불교국가들이 참여한다. 이들 국가는 연등행렬에 이어 국제불교마당에 직접 참여함으로써 손님이 아닌 연등회를 만들어가는 주체로서의 역할도 톡톡히 하고 있다.

각 나라별로 마련된 부스에서는 자국의 불교문화를 알리는 한편 전통의상을 갖춰 입고, 음악에 맞춰 전통춤을 추며 자국의 문화를 소개한다. 독특한 의상을 차려입은 외국인들과 기념사진도 찍고, 우리와 닮은 듯 다른 불교문화를 비교해서 본다면 재미가 두 배! 아시아의 다양한 불교문화를 소개하는 국제불교마당은 우리나라에 거주하고 있는 이주노동자와 다문화가정을 이루고 살아가는 이들에게 고국의 향수를 불러일으킨다. 오랜만에 자국 문화를 접하면서 같은 처지의 사람들과 소통하며 그들만의 작은 축제를 연다.

기원 쓰기 _ 전통문화마당을 찾은 사람들이 간절한 바람을 담아 글로 남길 수 있다. 자신의 바람과 사랑하는 가족, 나라에 대한 소원지를 쓰며 내면의 목소리를 들을 수 있다.

불화 그리기 _ 참가자들의 붓끝이 지날 때마다 부처님이 모습을 드러낸다. 숨을 멈추고 집중한 채 불화그리기에 열중하다 보면 내 안의 부처를 발견한 듯 작은 감동에 젖게 된다.

나눔마당

나눔마당은 전문적으로 불교문화를 경험해볼 수 있는 템플&힐링마당과 달리 놀이를 겸해 불교문화를 체험하는 곳이다. 불교 신행단체들이 직접 나와 아이들을 대상으로 목탁을 가르치고, 법회를 체험해볼 수 있는 '야호~ 신나는 어린이 법회 가자', 부처님 그리기, 단주 만들기, 선무도 수행체험, 석등 종이모형 만들기 등 불교 소재를 활용한 체험 부스가 주를 이룬다.

NGO 마당

NGO 마당은 나와 남이 둘이 아니라는 '자타불이'의 자비정신을 실천할 수 있는 곳이다. 국·내외 어렵고 소외된 이웃과 장애인을 돕고, 환경운동에 앞장서고 있는 불교 NGO 단체들이 모여 마련한 부스다. 불교 NGO 단체가 사회 곳곳에서 다양하게 활동하고 있음을 확인할 수 있다.

체험으로 배워보는 장애 바로알기, 장애인과 함께 만드는 꽃 누름 공예, 쓰레기 제로운동, 연꽃돌이 팬시우드 만들기, 마음을 밝히는 불교 서적과 탁본체험, 전통지화, 제3세계 아이들을 위한 나눔 행사 등 재미와 교육적 효과가 어우러진 프로그램들이 준비되어 있다. 이외에도 의료자원봉사단이 무료 치과검진 및 한방치료소를 열어 누구든 무료로 진료를 받을 수 있도록 했다. 물질적인 도움만이 아니라 함께 공유하고, 마음을 나누는 것도 나눔이다. NGO 마당을 통해 진정한 나눔의 의미를 실천할 수 있다.

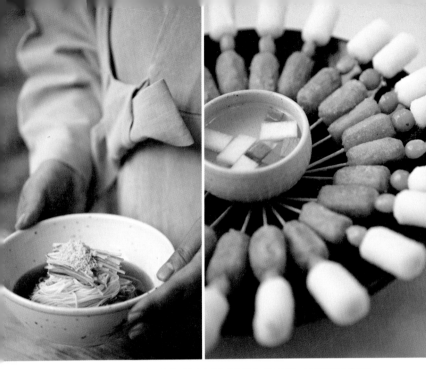

사찰음식은 절밥이라고도 하는데 재료준비에서부터 음식을 만들고 먹는 모든 과정을 수행의
연장으로 생각한다. 부지런히 정진하고 지혜를 닦기 위해 먹는 음식, 사찰음식의 의미를
생각하며 즐겨보자.

먹을거리마당

축제에 먹을거리가 빠지면 섭섭하다. 일부러 찾지 않더라도 전통문화마당을 즐기다 보면 나도 모르게 맛있는 냄새에 이끌려 찾아가게 되는 곳이 먹을거리마당이다.

이곳에서 반드시 맛봐야 할 것은 사찰음식! 절에 가지 않아도 도심에서 즐기는 사찰음식은 색다른 즐거움을 준다. 정갈하고도 담백한 맛의 사찰음식과 사찰식 자장면, 사찰만두는 꼭 맛보길 권한다. 이외에도 대표적인 사찰음식인 나물비빔밥을 비롯해 직접 만들어 먹는 김밥, 인절미 등 다양한 전통 음식이 준비되어 있다.

평소 맛보고 싶었던 사찰음식도 먹고, 덤으로 사찰음식 노하우도 배울 수 있으니 일석이조이다. 마무리는 늘 먹던 커피 대신 연꽃향 가득한 연잎차로 대신해보자. 사찰음식의 매력이 배가 된다.

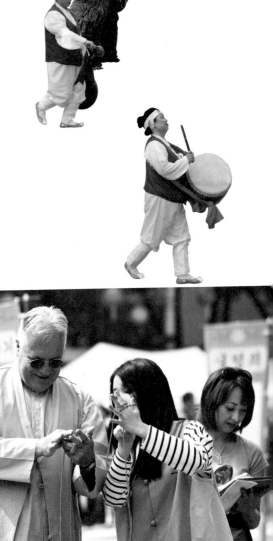

소박한 재료만으로도 얼마든지 재미있는 놀이가 될 수 있음을 보여주는
전래놀이마당. 외국인들은 처음 접하는 한국의 놀이문화에 신바람이 나고,
내국인들은 추억을 공유하는 행복한 시간이 된다.

전래놀이마당

마당은 자고로 뛰어야 제 맛! 이번에는 전래놀이마당에서 신나게 몸을 움직여 놀아보자. 전래놀이는 예부터 내려오는 우리의 놀이 문화를 말한다. 컴퓨터나 게임기가 없던 시절 아이들은 시간 가는 줄 모르고 몸을 움직여가며 뛰어놀던 시절이 있었다. 이제는 점점 사라져가는 우리의 놀이를 추억해보는 자리가 전래놀이마당이다. 여자 아이들의 대표놀이였던 고무줄놀이와 남자 아이들의 전유물인 딱지치기 그리고 제기차기, 공기놀이, 팽이놀이, 널뛰기, 줄넘기, 투호놀이 등 다양한 놀이를 즐길 수 있다. 어른 아이 모두 동심으로 돌아가 신나게 웃고 떠든다.

어른들에게는 어린 시절의 추억을 되살려주고, 아이들과 외국인들에게는 색다른 즐거움을 선사하는 전래놀이마당! 아이와 부모가 함께한다면 더 좋은 추억이 되지 않을까.

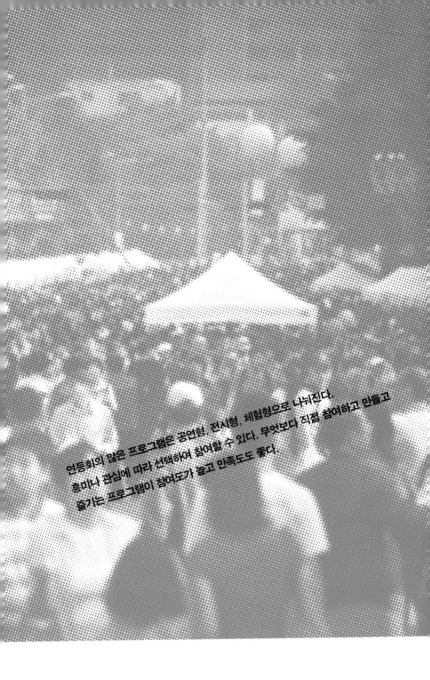

연통회의 많은 프로그램은 공연형, 전시형, 체험형으로 나뉜진다. 흥미나 관심에 따라 선택하여 참여할 수 있다. 무엇보다 직접 참여하고 만들고 즐기는 프로그램이 참여도가 높고 만족도도 좋다.

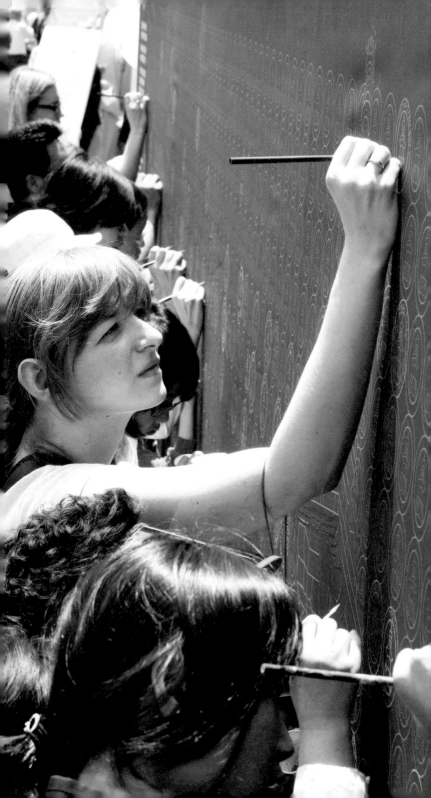

전통마당은 평소 책에서만 보던 우리 전통문화를 체험해볼 수 있어 외국인 못지않게 내국인에게도 인기 만점이다. 아이들에게는 말 그대로 체험학습의 장이 되기도 한다.

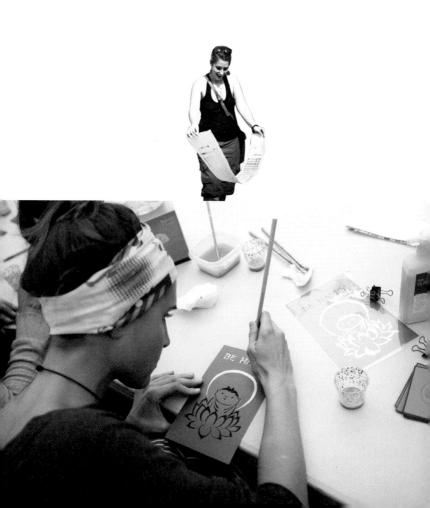

전통마당

요즘 보기 드문 우리나라의 전통문화를 눈으로 가까이 보고, 손으로 직접 만들어보는 전통마당은 여느 부스와 마찬가지로 체험 위주의 프로그램으로 꾸며져 있다. 평소 쉽게 접할 수 없는 체험들이기에 아이들을 데리고 온 가족들의 모습을 쉽게 볼 수 있다.

외국인들이 우리 한복을 직접 입어볼 수 있는 외국인 한복체험, 종이연꽃 만들기, 부처님 말씀이 담긴 경전을 옮겨 적는 사경수행법인 고려전통금니사경체험, 하얀 부채에 직접 연꽃그림을 그리고 색칠해 완성하는 연꽃부채 만들기, 컵을 이용해 만드는 작은 연꽃등 만들기, 가훈 써주기, 오방색으로 만드는 단청체험, 복주머니 만들기, 닥종이 인형만들기, 전통 탈&태극기 만들기 등 그냥 지나치기 어려운 흥미로운 부스들이 늘어서 있다.

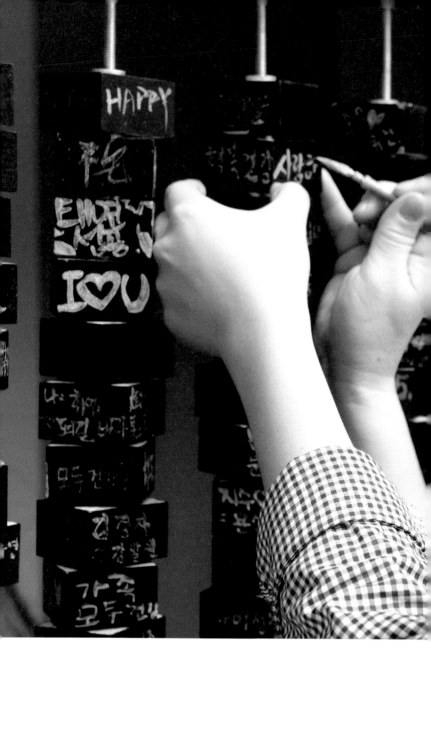

관불의식은 고대 인도에서 유래되었다. 부처님의 형상을 깨끗이 씻으면 자신의 마음에 쌓인 죄와 번뇌를 씻어, 맑고 깨끗해지며 복을 누리게 된다고 알려진다.

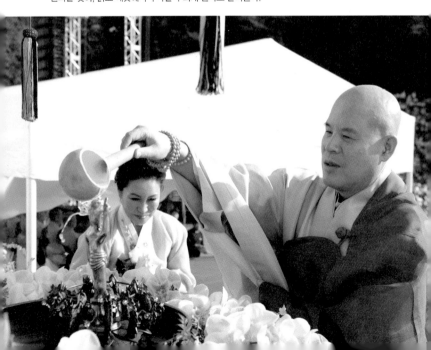

관불

부처님오신날이 되면 사찰에서는 아기 부처님을 목욕시키는 관불의식이 행해진다. 향기로운 꽃으로 장엄한 불단에 아기 부처님을 모시고, 정수리에 청정수를 붓는 관불의식은 부처님의 탄생을 축하하고, 마음의 때를 씻어 깨끗하고 맑은 생활을 하겠다는 다짐의 표현이다.

전통문화마당 시작에 앞서 인사동에서는 아기부처님을 모시는 이운의식이 벌어진다. 30분간의 이운의식이 끝나면 아기부처님을 관불대에 모시고, 비로소 관불의식이 시작된다.

부처님오신날에 행해지는 중요한 불교문화인 만큼 불자가 아니더라도 기쁜 마음으로 관불의식에 참여해보자.

*
이운의식 _
일요일 오전 11:30 ~ 낮 12:00 (인사동)

관불의식 _
일요일 낮 12:00 ~ 오후 5:00 (관불대)

국인들은 축제 기간 내내 불교 속에서 우리 전통문화를 발견한다.
그들은 연등회를 전통과 불교, 한국문화가 어우러진 '오래된 축제'로 느끼고 있는 것이다.

도심 거리에서 즐기는 템플 체험은 이색적이다. 수많은 사람들이 오가는 축제의 장이지만 스님과 함께 마음을 가다듬고 집중하다 보면 고즈넉한 산사의 맛을 조금이나마 느낄 수 있다.

템플 & 힐링마당

최근 우리나라 불교의 히트 상품은 '템플스테이'가 아닐까. 많은 사람들이 고즈넉한 산사에 머물며 불교문화를 체험하는 일을 꿈꾼다. 그러나 쉽지 않다. 불교가 어렵게 느껴지고 불교를 잘 알지 못해 선뜻 용기가 나지 않았다면 템플마당을 들러보자.

템플스테이에 대한 정보도 얻고, 스님의 지도를 받으며 참선과 명상, 요가, 108배, 발우공양, 연화문 단청그리기 등 불교문화와 수행법을 두루 체험해볼 수 있는 곳이다. 참선에 대한 외국인들의 관심이 높아지면서 해마다 방문자가 늘어나고 있다. 참선이나 명상 체험은 일상으로 돌아가서도 실천해볼 수 있다.

공연마당은 고려시대 연등회가 끝난 뒤 열렸던 '백희잡기'라는 전통 공연문화에서 비롯되었다.
노래와 춤, 음악, 줄타기 등 백희잡기 전통을 계승하는 다양한 민속공연과 불교공연,
아시아 여러 나라의 전통공연이 펼쳐진다.

공연마당

전통문화마당이 열리는 동안 조계사 앞길 공연무대에는 다채로운 공연이 쉼 없이 펼쳐진다. 오프닝 무대로 공연마당의 분위기를 띄어줄 '길놀이'가 시작되고, 각기 다른 단체들이 10~30분 분량의 무대를 계속해서 선보인다. 공연내용은 매년 조금씩 달라지지만 보통 북청사자놀이, 줄타기, 풍물놀이, 타악, 영산재, 승무, 선무도 등 우리나라의 전통공연과 아시아 불교국가들의 전통공연으로 구성된다. 하루 종일 공연마당만 관람해도 아깝지 않을 만큼 공연 내용과 실력이 수준급이다.

놓치고 싶지 않은 공연이 있다면 미리 공연 시간을 기억해 뒀다가 체험부스 틈틈이 관람한다면 전통문화마당을 더욱 알차게 즐길 수 있다.

*
공연 마당
일시
일요일 낮 12:00 ~ 오후 6:00

장소
조계사 앞길 공연무대

*
외국인 등 만들기 대회
일시 _
일요일 오전 11:00 ~ 오후 2:00
(1부) / 오후 2:00 ~ 6:00 (2부)

장소 _
조계사 앞길
외국인 등 만들기 대회장
연등회 전 사전접수를 통해 참여할
수 있다.

문의 _
조계종 국제포교사회
02-722-2206

외국인 안내센터와 통역이 행사의
진행을 돕고 있어 한국어를
못해도 문제없다.

외국인 등 만들기 대회가
아니더라도 전통문화마당 곳곳에
작은 연꽃등을 만들 수 있는
체험부스가 많다. 대회에 참여하지
못했다고 아쉬워하지 말고 다른
부스를 참여해보자.

팔모등에 연잎을 한 장씩 붙여가며 자신만의 등을 만들어가는 외국인들. 매년 신청자가 몰려 참여 인원을 늘리고 있지만, 모두 수용할 수 없을 만큼 외국인들의 뜨거운 관심을 받고 있다.

외국인 등 만들기 대회

전통문화마당에서 가장 인기가 많은 곳은 '외국인 등 만들기 대회'다. 연등행렬 때 보았던 연등을 직접 만들어보고 싶어 하는 외국인들을 위해 마련된 부스로 매년 수백 명의 외국인들이 참가신청을 한다.

조계종 국제포교사회를 통해 사전에 신청한 외국인 4백여 명이 1부와 2부로 나뉘어 연등을 만드는데, 1부는 오전 11시부터 오후 2시까지, 2부는 오후 2시부터 6시까지 진행된다. 미처 사전 접수를 하지 못해 당일 현장에서 참여 의사를 밝히는 외국인들의 숫자도 몇 배에 달해 종이컵에 작은 연꽃등을 만들 수 있는 부스가 아예 따로 마련됐을 정도다. 단, 사전 예약자가 불참했을 경우는 현장에서 바로 참여할 수 있는 행운을 얻기도 한다. 2000년부터 시작된 외국인 등 만들기 대회는 참가자들의 열띤 호응을 이끌어내며 당시 큰 화제를 불러 일으켰다. 이후 외국인들의 폭발적인 반응으로 전통문화마당을 대표하는, 외국인들이 가장 참여하고 싶어 하는 행사로 자리 잡았다.

외국인들은 이 시간을 통해 오랫동안 사랑받고 있는 한국의 아름다운 연꽃등을 직접 만들어보고, 연등 하나를 만드는 데 얼마나 많은 정성이 드는지 직접 체험하게 된다. 잘 만들어진 작품을 대상으로 별도의 시상식을 열기도 한다. 관람석에 앉아 연등행렬을 구경하는 데서 끝나는 게 아니라 직접 등을 만들어봄으로써 연등회의 의미와 전 과정에 관심을 갖고, 참여하게 되는 것이다.

수백 명의 외국인들이 둘러앉아 진지하면서도 즐겁게 연꽃등을 만드는 모습은 지나가는 이들의 발길을 붙잡는다. 내국인들 또한 외국인들과 함께 참여하고 싶은 마음에 종일 부스가 북적거린다. 외국인 등 만들기의 관람 포인트는 다양한 색감의 개성 넘치는 연꽃등이다. 우리와 달리 연꽃에 대한 고정관념이 없다 보니 전혀 생각지 못한 연꽃등이 탄생하기도 한다. 어떤 색깔을 이용해, 어떤 방식으로 연잎을 붙였는지 살펴보는 것도 재미요소다.

나눔마당

목탁은 '늘 깨어있으라'는 불가의
지혜가 담겨 있다. 아이들 대상으로 한
목탁치기, 종이 석등 만들기 등 가벼운
마음으로 불교문화를 체험하면서
불교와 가까워질 수 있다.

연등놀이

연등회의 마지막 순서. 장엄등과
연희단으로 이루어진 연등 행렬이
안국동, 인사동, 조계사까지
퍼레이드를 펼친 뒤 한바탕
신명의 무대를 펼친다.
흥겨운 가락에 맞춰 연희단과
관람객이 손잡고 춤추며,
연등회의 아쉬움을 달래고
이듬해 연등회를 기약한다.

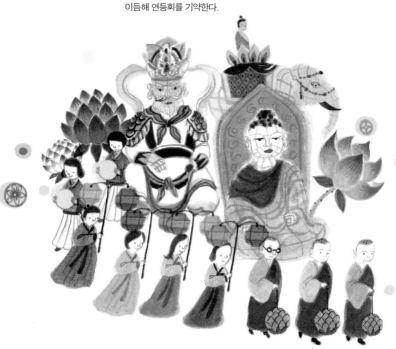

NGO마당, 국제불교마당

모두가 함께하는 사회를
만들어가는 NGO단체들의 활동을
체험하면서, 나의 작은 노력으로
세상을 아름답게 만들 수 있음을
깨닫게 된다.
국제불교마당에서는 태국,
스리랑카, 몽골, 티베트 등
아시아의 다양한 불교문화와
우리 불교가 어떻게 다른지
한눈에 볼 수 있다.

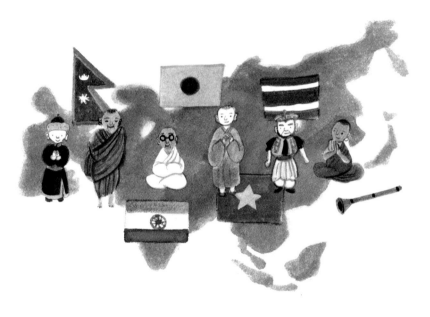

전통마당
한지 공예를 비롯한 탈과
부채 만들기, 혼례복 입어보기
등 우리 전통문화를 체험한다.
주로 외국인들의 참여도가
높지만 내국인에게도 우리 문화를
체험해보는 의미가 있다.

먹을거리마당
전통문화마당을 모두 돌아보려면
반나절은 걸리는데 먹을거리마당이
있어 반갑다. 연잎밥, 나물비빔밥과
같은 사찰음식을 먹으면서 남은
체험을 더 재미있게 즐길 수 있다.

불화 그리기
늘 우러러 보았던 불화를 직접
그려보는 시간. 선 하나에도
온 정성을 다하다 보면
붓 끝으로 부처님의 지혜와
자비가 느껴진다.

관불

부처님 머리에 물(감로수)을 붓는
의식을 통해 자신의 몸과 마음의
때를 씻고, 맑고 바른 생활을
하겠다는 다짐을 한다. 경건하고
정성스러운 의식이다.

전래놀이마당

딱지치기, 팽이 돌리기,
고무줄놀이…, 점점 사라지고 있는
전래놀이에 아이들보다 부모들이
더 신이 난다. 옛 놀이를 통해
부모와 아이들이 친구가 되는 시간.

공연마당

승무, 학춤, 영산재, 줄타기 등
우리나라의 전통문화 공연과
티베트, 몽골, 태국 등 아시아
국가의 전통 공연이 신명나게
펼쳐진다. 정오부터 오후 6시까지,
장장 6시간 동안 진행되는
공연은 잠시도 눈을 뗄 수 없을
만큼 흥이 넘친다.

템플&힐링마당

스님에게서 직접 108배와
참선 등을 지도 받으며
불교를 체험한다. 가부좌를
한 채 조용히 눈을 감고
집중하다 보면 어느덧 깊은
사찰에 온 듯한 느낌을
받는다.

전통문화마당

외국인 등 만들기 대회
연인과 가족, 친구와 같이
등 만들기 대회에 참석한
외국인들은 정성껏 연등을 만들고
서로의 모습을 사진으로 남기며
즐거워한다. 아름다운 연꽃등을
직접 만들어 보는 기쁨이 큰 데다
운이 좋으면 상을 받기도 한다.
자신이 만든 등은 가져갈 수 있어
더욱 인기다.

교문화를 비롯해 인근 아시아 불교국가들의 문화도 한자리에서 체험할 수 있다.

참여하는 단체와 체험 프로그램도 조금씩 바뀌기 때문에 해마다 색다른 경험을 즐길 수 있다. 무엇보다 상품판매를 목적으로 하는 것이 아닌 만큼 상업적인 요소는 배제하고 불교문화와 사라져가는 우리의 전통문화를 함께 나누는 프로그램들로 꾸며져 있는 것이 특징이다. 모든 행사는 무료를 원칙으로 하되, 필요할 경우 최소한의 재료비만 받고 진행한다. 그런 만큼 부담 없이 마음껏 즐길 마음만 가지고 오면 된다.

생동감 넘치는 정겨운 시골장터처럼 여기저기 다양한 체험 부스들이 각기 다른 매력을 뽐내고 있는 '전통문화마당'을 통해 우리 문화의 소중함을 느껴보자.

*
전통문화마당
일시
일요일 낮 12:00 ~ 오후 7:00
(연등회 마지막 날)

장소
조계사 앞길

교통
지하철 1호선 종각역 /
3호선 안국역

3
웃음꽃이
피는
축제

전통문화마당

연등회가 세계적인 축제로 거듭날 수 있었던 건 무엇보다 재미있기 때문이다. 불교인이 아니어도 누구든지 부담 없이 참여할 수 있고, 어디에서도 볼 수 없는 즐길거리가 넘쳐나고, 세계인과 함께해 더 즐거운 축제가 바로 연등회다. 연등행렬이 끝난 이튿날 종로거리에는 누구나 즐기고 참여할 수 있는 한마당이 펼쳐진다.

도심 속에서 한국의 전통문화와 불교문화를 동시에 느낄 수 있는 곳이 '전통문화마당'이다. 연등행렬 못지않게 호응이 좋아 매년 참가자가 늘고 있다.

전통문화마당은 연등회 마지막 날인 일요일 낮 12시부터 오후 7시까지 조계사 앞길에서 진행된다. 차량이 오가던 도로는 순식간에 드넓은 광장으로 변하는데, 이곳에 각각의 테마로 나뉜 백여 개의 부스가 거대한 장터처럼 늘어서 있고, 종일 사람들로 북적인다. 볼거리, 즐길거리, 놀거리, 먹을거리 등 대부분이 체험형 프로그램으로 꾸며져 있어 가족들과 외국인들이 많이 찾는다.

전통문화마당은 1996년에 '거리행사'라는 이름으로 처음 시작되었다. 컵등 만들기와 불교용품판매가 주였던 것이 시민들의 호응도가 높아지자 1998년부터 문화 나눔을 주제로 이끌어오고 있다. 연등회가 불교행사를 넘어 우리 문화를 알리고 체험할 수 있는 민속문화축제로 자리 잡은 데는 전통문화마당이 한몫했다고 볼 수 있다.

전통문화마당은 한국의 멋과 맛을 즐길 수 있는 전통문화와 불교문화를 즐길 수 있는 불교문화마당으로 크게 나뉜다. 고려시대 연등회가 끝나고 벌어지는 연희인 백희잡기를 계승한 공연마당과 사라져가는 우리의 전통놀이와 문화를 체험하고, 우리나라의 불

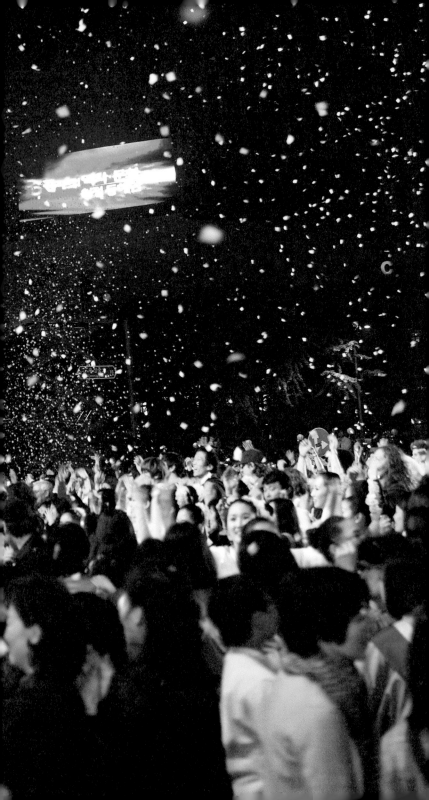

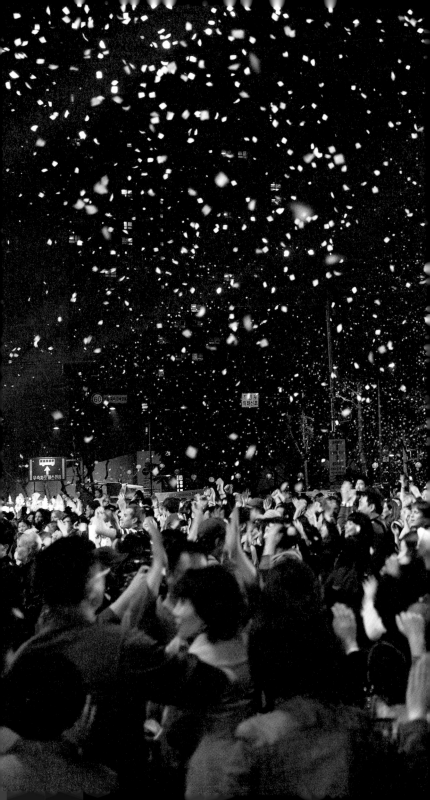

133

회향한마당에서는 누구나 주연이 된다. 앞사람을 따라 기차놀이를 하다가, 어느새 내가 행렬의
선두가 되고, 구경하는 시민들의 손을 스스럼없이 잡아끌어 참여를 유도하기도 한다.
그래서 회향한마당은 매년 똑같아 보여도 참여하는 사람들에 따라 매번 새로운 축제가 펼쳐진다.

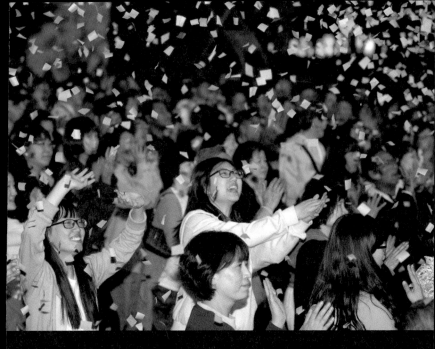

*
꽃비 회향한마당
일시
토요일 오후 9:30 ~ 11:00
(연등행렬 후)

장소
종각사거리 보신각 앞

교통
지하철 1호선 종각역

회향한마당이 펼쳐지는 동안 종각사거리는 세계 각국의 사람들이 모인 작은 지구촌이 된다. 지금 이 순간은 강강술래가 만국 공통어! 말이 통하지 않아도 함께 웃고, 춤추다 보면 누구나 친구가 된다.

회향한마당
밤하늘에 쏟아지는 꽃비

연등행렬은 끝났지만 종로거리의 열기는 쉬이 가시지 않는다. 종각사거리에서 펼쳐지는 '회향한마당'은 연등행렬의 열기와 아쉬움을 이어가는 자리다. 앞서 연등행렬을 마친 선두그룹은 조계사에서 별도의 회향식을 갖는다. 연등위장과 아기 부처님을 필두로 전통등 행렬단이 탑돌이를 하며 그 뒤를 따른다. 연등축제의 흥겨운 분위기가 오색빛깔로 불 밝힌 조계사 마당까지 전해져 작은 축제마당이 된다. 연등행렬을 밝힌 장엄등은 종각사거리부터 조계사 앞길까지 전시된다. 연등행렬 때 가까이 보고 싶은 등이 있었다면 잊지 말고 관람해보자.

이제 본격적으로 몸을 풀 시간! '회향한마당'은 연등행렬의 마지막을 장식하는 순서로 우리 조상들의 단체놀이인 대동놀이를 연등회에 맞게 변형시켰다. 대동(大同)은 차별이 없음을 뜻하는 말로, 연등행렬에 참가하는 사람들의 나이와 국적, 종교의 차별 없이 모두가 평등한 마음으로 함께 어울리는 시간이다.

무대에는 전통공연과 연등회의 주제곡을 부른 가수들이 등장하고, 연희단 공연이 펼쳐진다. 모든 사람이 한마음 한뜻이 되어 흥을 돋우는 시간이다. 강강술래 장단에 맞춰 무대 앞으로 모여든 사람들은 한데 어울려 덩실덩실 춤을 추고, 때론 자연스럽게 분위기를 이끌어간다. 서울 시내에서 낯선 사람들과 손을 잡고, 기차놀이를 하며 하이파이브를 하는 일은 흔한 경험이 아니다. 수많은 외국인과 어울리는 일은 더더욱 그렇다. 오직 연등회이기에 가능하다. '회향한마당'의 분위기가 고조되기 시작하면 하늘에선 분홍 꽃비가 쏟아져 내린다. 어둔 밤하늘에 꽃비가 내리는 풍경을 바라보고 있노라면 잠시나마 현실을 잊게 할 만큼 행복해진다. 이 꽃비를 맞으면 1년 동안 복이 온다는 이야기가 있다. 흥겨운 축제마당에, 복을 내려주는 꽃비까지 맞으니 어느 누가 기뻐하지 않으랴! 연등회의 밤은 낮보다 더 아름답고, 뜨겁다.

_ 연등회, 이것이 궁금하다!

Q _ 연등행렬에 참가하는 등은 누가 어떻게 옮기나요?

A _ 연등을 만들고, 등을 이동하는 모든 과정은 일반 시민들의 참여로 이루어집니다. 크기가 작은 행렬등은 당일 직접 들고 오고, 대형 장엄등은 전날 미리 동대문으로 이동시킵니다. 행사장과 가까운 거리에 있는 사찰은 참가자들이 직접 동대문까지 등을 밀고 가지만, 먼 거리에 위치한 사찰들은 트럭이나 대형차를 이용해 옮깁니다. 등을 옮긴 후에는 다음날 행렬을 준비하며 밤새 등을 지킵니다.

Q _ 연등행렬은 해마다 늘 같은 코스로 진행하나요?

A _ 시대에 따라 연등행렬의 코스에도 많은 변화가 있었습니다. 1955년에는 조계사를 중심으로 을지로–시청앞–안국동–조계사를 돌았습니다. 1976년부터는 연등회 장소를 여의도광장으로 옮겨 여의도광장–광화문–종각–조계사까지 총 11km에 이르는 구간에서 연등행렬을 펼쳤고, 1996년부터 다시 코스를 바꿔 동대문운동장–종로–조계사까지 연등행렬이 이어졌습니다. 2008년 동대문운동장이 철거되면서 연등행렬에도 다소 변화가 생겼습니다. 장엄등은 동대문역사문화공원에서, 행렬은 동국대학교에서 각각 출발한 후 흥인지문 부근에서 합류해 종묘–탑골공원–조계사 앞까지 연등행렬을 진행하고 있습니다.

Q _ 연등행렬을 보는 순서가 있나요?

A _ 연등행렬을 보는 특별한 순서는 없습니다. 다만, 어떤 사람들이 어떤 옷을 입고, 어떤 모양의 등을 들고 행렬에 나섰는지 유심히 살펴본다면 더 큰 재미를 느낄 수 있습니다.

Q _ 연등을 직접 만들어볼 순 없나요?

A _ 연등행렬을 앞두고 각 사찰에서는 등 만들기가 한창입니다. 직접 등을 만들어보고 싶다면 가까운 사찰로 찾아가 문의해 보세요. 연등행렬 다음날 열리는 전통문화마당에서도 종이컵을 이용한 작은 연꽃등 만들기를 체험할 수 있습니다.

Q _ 연등행렬에 쓰인 등은 한 번 쓰고 버리나요?

A _ 한 번 사용한 행렬등은 다음 해에 그대로 사용하기 쉽지 않습니다. 연등행렬 중에 파손되는 경우도 있고, 1년이 지나면 빛이 바래기도 합니다. 그래서 틀은 그대로 두더라도 종이붙이기와 채색은 처음부터 다시 해야 합니다. 반면, 손이 많이 가는 대형 장엄등은 다음 해에 다시 사용되기도 하고, 지방으로 보내져 전국적으로 연등회가 고르게 활성화 될 수 있도록 활용되기도 합니다.

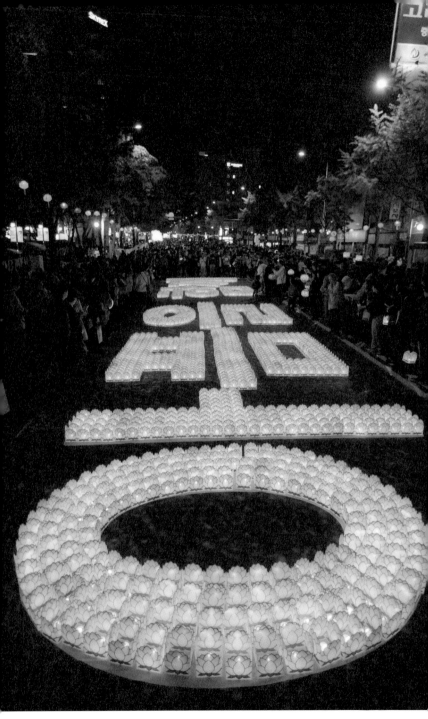

'아픔을 함께.' 우리 자신과 사회를 돌아보고 공동체 정신을 회복하자는 뜻을 되새기게 한 2014년 연등회.

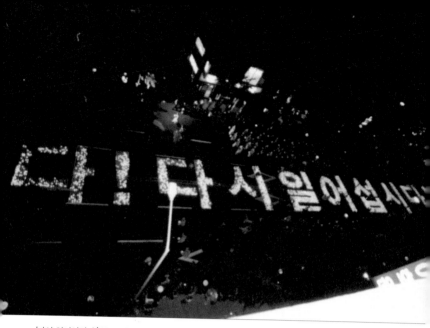

'다시 일어섭시다.' 1998년 연등축제에서는 경제난 극복을 위한 대형 촛불글씨가 새겨져 온 국민을 응원했다.

기존의 연등회 행사를 전면
수정해 '국민의 슬픔을 나누고
희망을 함께 모으는 연등회'라는
주제로 세월호 희생자와 실종자들을
위한 시간을 가졌다.
화려한 연등대신 희생자를 추모하는
글귀가 적힌 100여 개의 만장(輓章),
백등과 홍등을 밝혔으며, 연등마다
실종자들의 무사귀환을 바라는
노란리본을 달아 전 국민의
공감을 얻었다.
연등회는 즐거우나 괴로우나
우리 민족의 한과 흥이 함께 서린
문화유산임을 또 한 번 보여준
셈이다.

*
온 국민의 추모의 마음을 하나로
모은 2014년 연등회.
연등행렬에 이어 이튿날 열린 전통
문화마당에서도 추모 분위기는
계속되었다. 부처님오신날에는
보통 날씨가 맑은데, 이날만큼은
간간이 비가 내렸다.

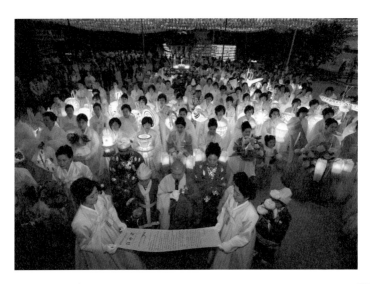

연등회는 나눔이다
슬픔은 나누고 희망을 모으다

연등회는 우리의 역사와 그 맥을 같이 해왔다. 행복할 때는 즐거움을 나누는 축제가 되지만. 힘든 시기에는 국민의 마음을 하나로 모아 어려움을 넘어설 수 있는 역할을 한다. 이는 연등회가 주최측의 주도 하에 움직이는 행사가 아니라 대중과의 교감을 바탕으로 이루어지는 축제이기에 가능한 일이다.
1998년 외환위기로 온 국민이 절망과 좌절에 휩싸였을 때 연등회는 국민의 마음을 하나로 모으는 역할을 했다.
1997년 말 IMF사태가 터지자 당시 봉축위원회에서는 실의에 빠진 국민들을 위해 거대한 촛불 세리모니를 준비했다.
조계사 앞 6차선 도로에 IMF 위기를 다함께 극복하자는 의미에서 '다시 일어섭시다'라는 글씨를 촛불로 새겼고, 이것이 언론을 통해 보도되면서 실의에 빠진 국민들에게 용기를 주었다.
이 일을 계기로 연등축제는 서울시민 모두가 참여하는 행사로 한 단계 성숙했다.
또한 2014년 연등회를 불과 열흘 앞두고 일어난 세월호 사고는 온 국민을 충격과 슬픔에 빠뜨렸다.
연등회보존위원회와 200여 개의 단체들은 긴급회의를 열고

주부 9단의 알뜰살뜰 살림솜씨로 탄생한 쇼핑백 봉투등부터 한글의 아름다움이 돋보이는 438개의 한글 반야심경등, 한국으로 출가한 외국인 스님들이 만든 만국기등, 월드컵에 출전한 우리 선수단을 위해 만든 축구공등까지 모든 것이 등의 소재가 된다.

연등행렬에 나서는 참가자들이 곧 연등회를 기획하고 만들어가는 연출자가 되는 것이다.

참가자들의 자발적인 참여 덕분에 연등회도 해마다 발전하고 있다. 연등행렬의 불빛이 더욱 풍성하고 아름답게 보이는 이유는 기존의 ㄱ자 등대와 달리 한 사람당 등을 두 개씩 달 수 있도록 한 T자 등대의 공이 크다.

놀라운 것은 기존의 ㄱ자 등대와 T자 등대 모두 참가자들의 아이디어로 탄생한 작품이라는 사실이다.

직접 연등을 만들어 연등행렬에 나섰던 경험이 있었기에 가능했던 연등회 최고의 발명품이라고 할 수 있다. 무엇보다 전통을 보존하면서 발전시키고, 세계인이 매년 찾고 싶은 축제로 만들어낸 건 연등행렬에 참가한 한 사람, 한 사람의 힘이다.

내가 즐거워야 남도 즐겁다는 생각으로, 내가 즐기고 싶은 축제, 내가 신명나는 축제를 만들기 위해 애써온 참가자들의 노력이 지금의 연등회를 만들어냈다.

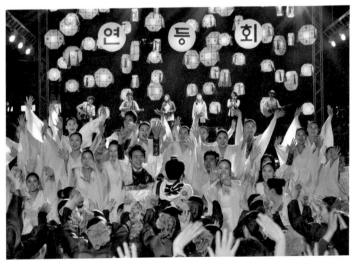

연등회는 참가자들이 연등회를 기획하는 연출자이자 멋진 출연자 그리고 열광적인 관객이 된다.
참가자의 아이디어로 만들어진 올려서 드는 '2개의 등'으로 연등회 불빛은 두 배 밝아졌다.

연등회는 축제다
함께 즐기고 기뻐하다

불교문화에서 시작된 연등회는
정적이고 조용할 것이라는
편견을 깨고 그 어느 축제보다
화려하고 활기가 넘친다. 과거부터
오늘날까지 연등회를 이끌어온
주체는 청년들이다. 청년들이 직접
등을 만들고, 끌며 연등회를 만들어
나갔기에 생동감 넘치는 축제의
모습으로 진화하고 있다.
무엇보다 연등회의 자랑은
참가자가 중심이 되는 자발적이고
역동적인 축제라는 점이다.
누군가에 의해 동원되는 것이
아니라 참가자 스스로가 연등회를
위해 기꺼이 개인시간을 할애해가며
축제를 만들어간다. 연등회의 흥을
돋우기 위해 연희단을 자청하고,
행렬에 나설 등을 만든다.

그토록 손꼽아 기다려온
축제이기에 참가자들은 연등회
날이면 그 어느때보다 활기가
넘친다. 연등회가 역동적인 축제일
수밖에 없는 이유가 여기에 있다.
연등회가 끝나면 참가자들은 곧바로
다음 해에는 어떤 등을 만들지
상상하며 즐거운 고민에 빠진다.
한 사람 한 사람 연등을 만드는
솜씨가 전문가 못지않은 것도
이 때문이다.
대부분 부처님의 가르침을
담거나 코끼리나 연꽃 같은
불교의 상징물, 각 사찰과
단체를 대표하는 이미지를 등으로
만들지만, 전통등에 실생활의
경험이 더해져 재미난 등도
만들어지고 있다.

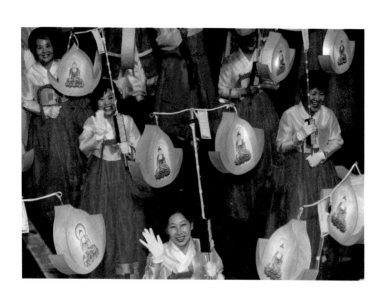

옛날에는 설빔과 추석빔처럼
초파일을 맞아 새 옷을 장만해
입는 초파일빔이 있었다. 물론
연등회 때마다 새 한복을 사 입을
수는 없지만, 이날만큼은 고운
한복을 차려입고 행렬에 나서자는
의미로 우리 옷 한복이 적극
애용되고 있다.
이외에도 아기부처님을 목욕시키는
관불과 대동놀이를 응용한
회향한마당, 고려시대 백희잡기
전통을 계승한 공연마당 등
연등회 요소요소마다
우리 전통을 따르고 있다.

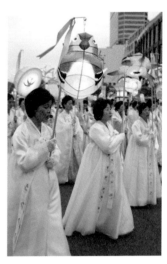

한복을 입고, 풍물소리에 맞춰 전통등을
든 모습은 옛 연등회의 모습을 재현한
것이다. 해마다 열리는 연등회지만 한해
한해 우리가 만들어가는 역사가
새롭게 만들어지는 셈이다.

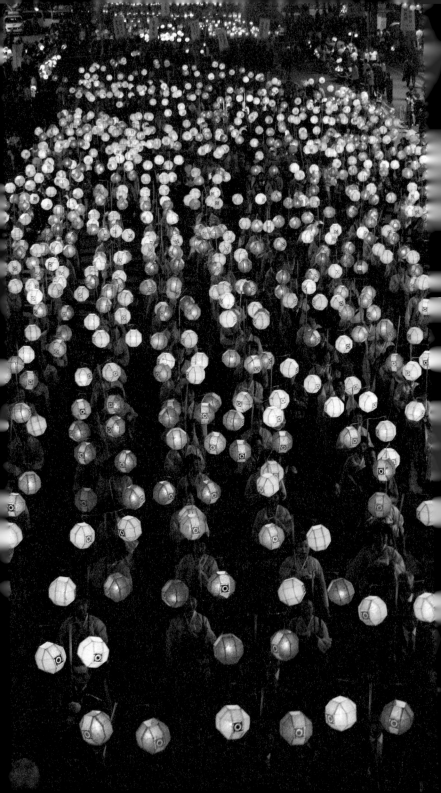

연등회는 문화재다
국가 중요무형문화재
제122호 연등회

연등회는 우리의 역사와 문화가 담긴 전통문화 축제이다. 박제된 유산이 아닌 천 년 넘은 오늘날에도 살아 움직이는 문화유산이라는 평가를 받는다. 그 가치를 인정받아 2012년 4월, 연등회는 '중요무형문화재 제122호'로 등재되었다. 불교라는 종교적 의례가 아니라 이 땅에 살고 있는 우리가 함께 지켜가야 할 소중한 문화유산인 것이다.

연등회의 문화재적 가치는 곳곳에서 찾아볼 수 있다. 먼저, 연등행렬은 고려시대 연등회 때 왕의 의장대열인 연등위장을 재현한 것이다. 자신의 소원을 담아 등을 만들어 걸던 풍습대로 참가자들은 연등행렬에 나설 등을 직접 만든다. 등을 만드는 방식도 전통방식을 그대로 따르고 있다. 시금치, 치자 등을 염료로 이용한 천연염색 한지 전통등과 기록상으로만 전해오던 다양한 전통등을 복원해 우리 옛 등의 아름다움을 선보이고 있다. 오색빛깔의 전통한복과 생활한복을 차려입은 참가자들의 복장 또한 전통 계승의 의미가 담겨 있다.

중요무형문화재 제122호

연등회
Yeon Deung Hoe 燃燈會

연등회의 유래 – 가난한 여인의 등불

연등회의 기원은 부처님께 등불을 바치는 데서 유래한다. 여기에는 탐내고, 성내고, 어리석은 마음을 부처님의 지혜로 밝게 비추어 없애고자 하는 마음이 담겨 있다. '등 공양'은 부처님 당시부터 있던 풍습으로, 『현우경』에 나오는 '빈자일등(貧者一燈)' 이야기가 가장 많이 알려져 있다.

부처님께서 어느 마을에 머물게 되었다. 부처님이 오신다는 소식에 왕을 비롯해 많은 사람들이 부처님을 환영하고 찬탄하기 위해 거리마다 등불을 밝혔다. 그러나 한 끼 식사를 걱정할 만큼 가난했던 여인 난타(難陀)는 아무것도 하지 못했다. 난타는 자신의 신세를 한탄하며 시름에 잠겼다.

"나는 전생에 지은 공덕이 없어 위대한 부처님을 뵈어도 공양조차 할 수 없구나."

하지만 이번 기회에 자신도 복을 한 번 지어봐야겠다고 생각한 난타는 그날 하루 종일 벌어들인 동전 두 닢을 들고 기름을 사러 갔다. 돈이 너무 적어 기름을 팔지 않으려던 기름집 주인은 가난한 여인의 딱한 사정을 듣고 오히려 몇 배나 되는 기름을 주었다. 난타는 초라한 통에 심지 하나를 박아 등불을 밝히며 기도했다.

"부처님, 저는 가난해 가진 것이 없습니다. 저의 전 재산과 마음을 바쳐 이렇게 보잘 것 없는 등불 하나를 밝혀 부처님의 크신 덕을 기리오니 저도 다음 세상에 태어나 성불하게 해주십시오."

그런데 이상한 일이 벌어졌다. 밤이 깊어 하나, 둘 등불이 꺼져 갔지만 유독 난타의 등불만 꺼지지 않았다. 사람들이 손을 휘저어 바람을 일으켜도 꺼지지 않고 오히려 더 밝게 주위를 비추었다. 이 모습을 가만히 바라보고 있던 부처님께서 조용히 말씀하셨다. "그만 두어라. 그 등은 가난하지만 마음 착한 여인이 정성을 기름으로 삼아 밝힌 등이니 바닷물을 기울여도 끄지 못할 것이다."

그리고 부처님께서는 난타에게 장차 부처가 될 것임을 말씀하셨다.

착한 마음으로 정성을 다한 등불의 공덕이 얼마나 큰지 알 수 있는 이야기다. 연등회에 참가하는 이들도 가난한 여인의 등불처럼 자신의 등을 직접 만든다. 하나는 자신과 가족을 위해, 다른 하나는 이웃과 국가를 위해서다. 순수한 마음으로 정성껏 만든 등은 보는 이들에게도 기쁨을 전해준다. 나만의 이익과 행복이 아닌 모두가 행복하길 바라는 마음을 담아 밝힌 등이기에 연등회의 불빛은 더없이 아름답다.

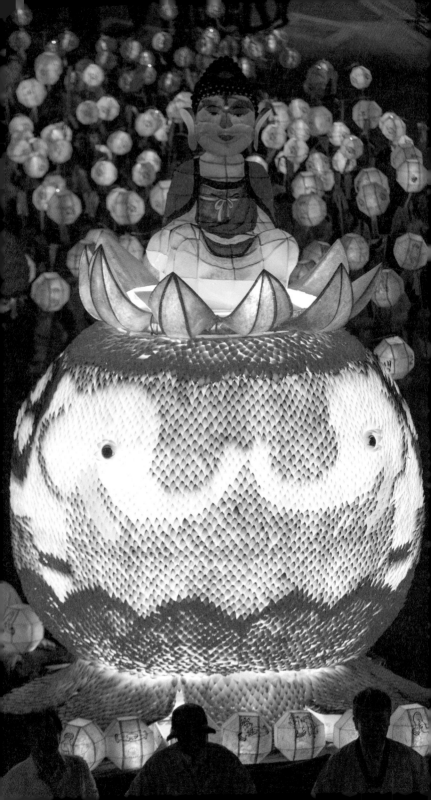

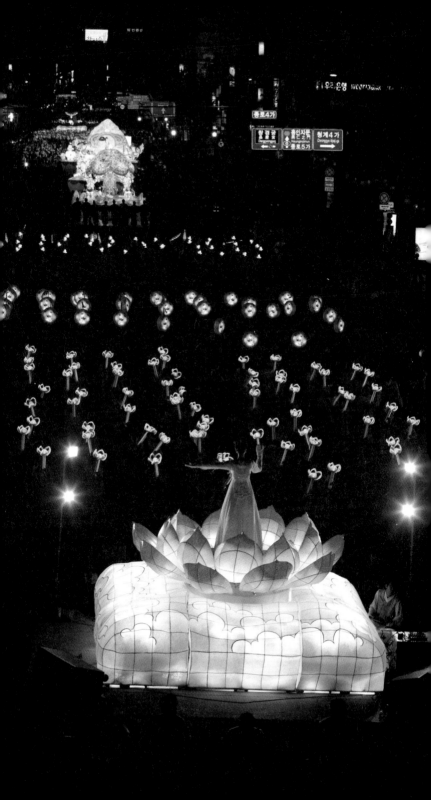

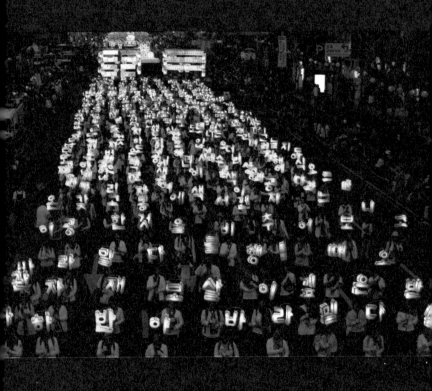

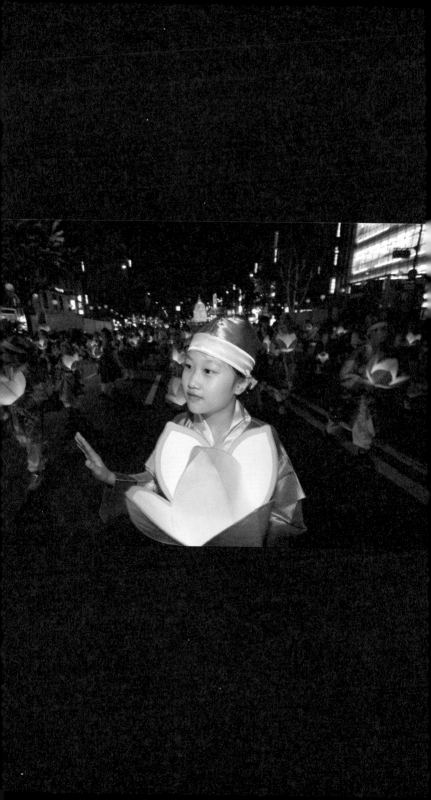

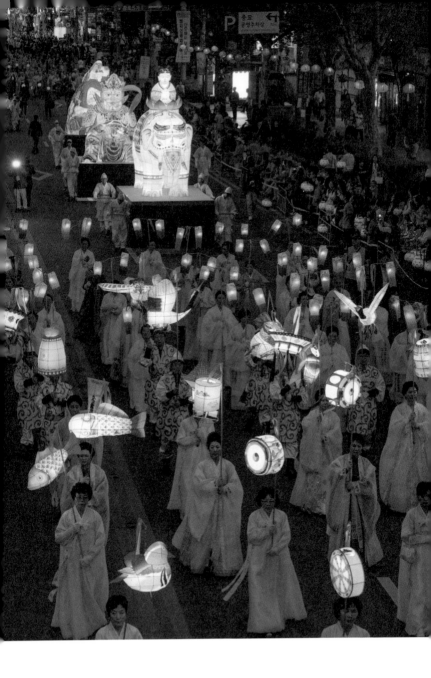

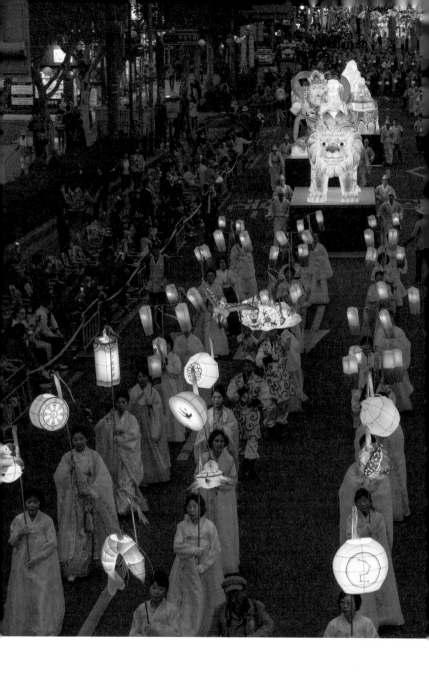

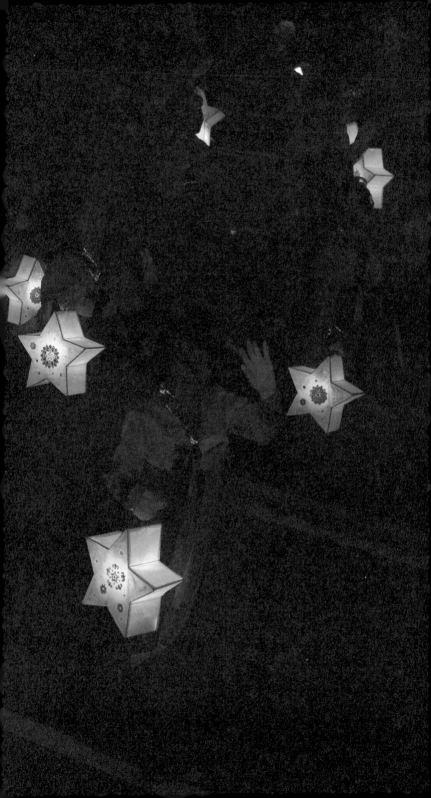

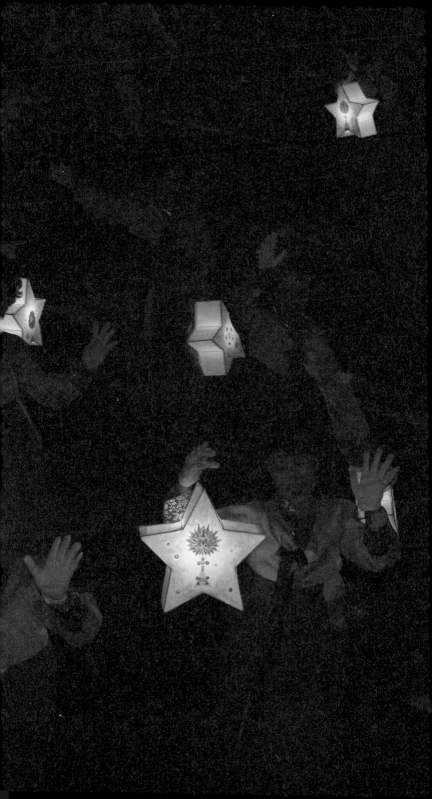

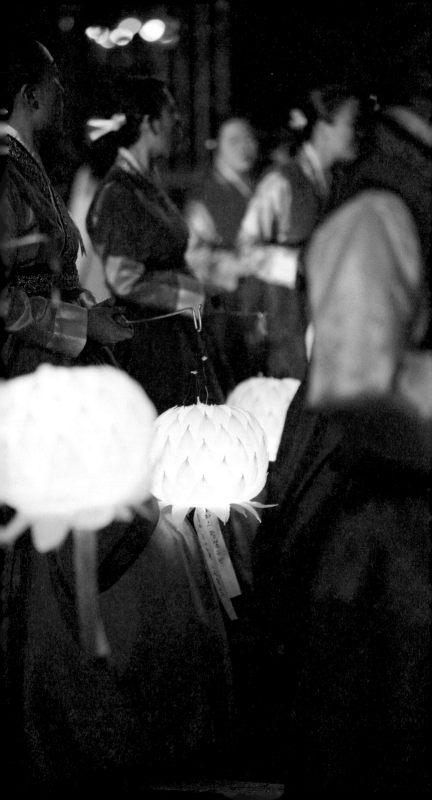

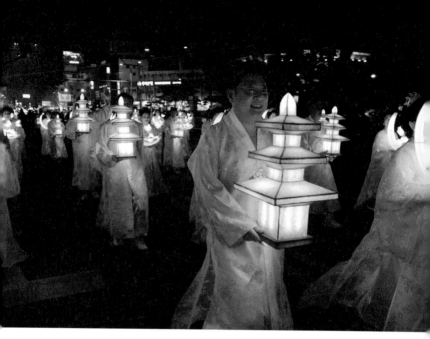

연등에서 새어나오는 빛도 제각각이다. 등 안에 촛불을 넣어 밝히기도 하고, LED 전구를
사용하기도 한다. 등의 모양만 다른 게 아니라 불빛까지 다채로운 것이 연등행렬이다.

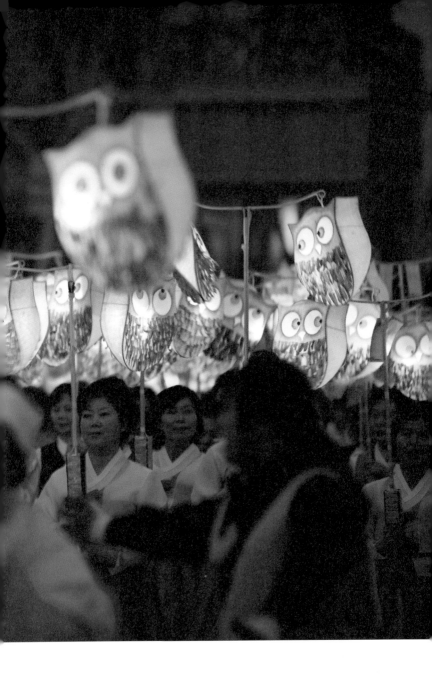

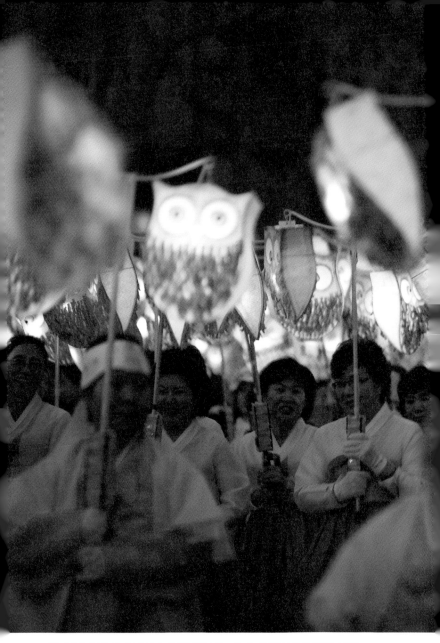

연등행렬의 매력은 행렬등에 있다. 전시된 등을 보는 여느 등 축제와 달리 참가자들이 직접
연등을 만들어 행렬에 참가한다. 전시해 놓고 보는 등이 아니라 참가자들이 들고 움직이며
보여주는 등이다.

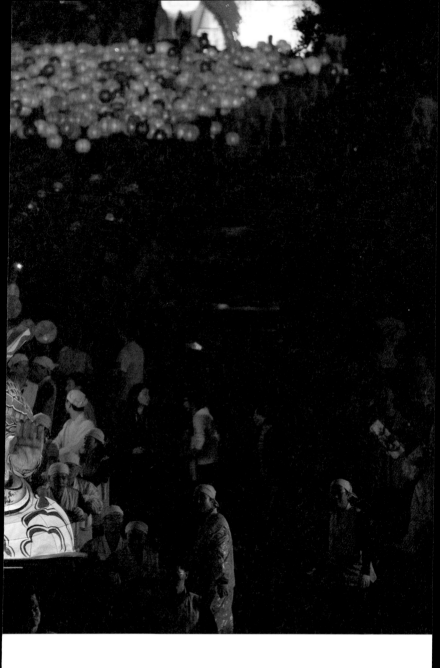

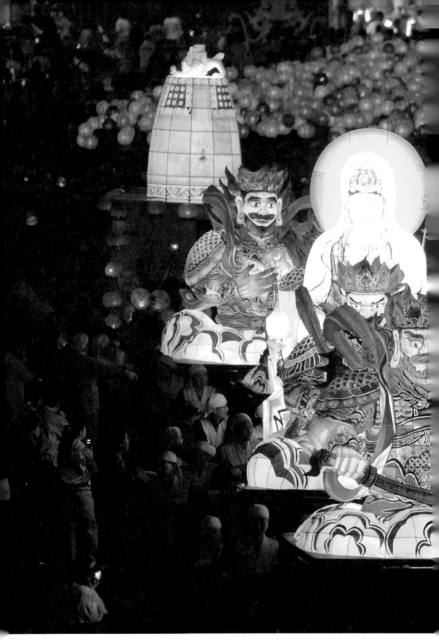

무에서 유를 창조하듯 여러 사람이 힘을 합쳐 만들어내는 대형 장엄등은 무엇보다 화합이
중요하다. 서로를 배려하고 의견을 나누고, 하나의 등을 만들어가는 과정 모두가 수행의 연속이다.

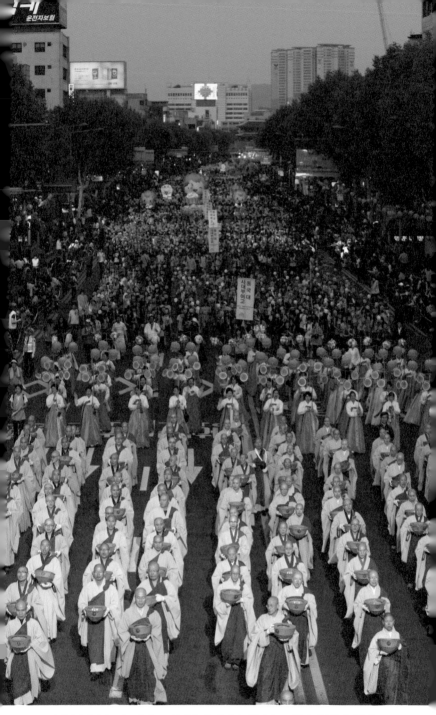

수행자와 재가자를 가르지 않고 모두 하나 되는 축제가 연등회. 스님들이 식사할 때 사용하는 그릇인 '발우' 모양의 등을 직접 만들어 연등행렬에 나선 스님들의 모습이 장엄하다.

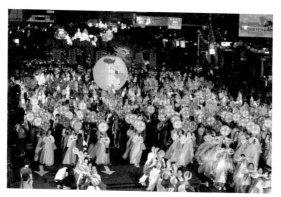

불가에서 등을 밝히는 이유는 부처님의 가르침인 지혜를 배우고
중생의 이익과 행복을 위한 자비를 실천하자는 기도이다. 더 많은 등이
밝혀질수록 세상은 그만큼 밝아질 것이다.

매년 30만 명이 참여하는 연등회는 이제 불교인의 축제를 넘어 세계인의 축제로 성장했다. 서울에서 열리는 축제 중 유일하게 외국인들이 먼저 연등회 정보를 요청해 현재 7개국 언어로 축제 안내서가 제작되고 있다. 연등행렬 때도 탑골공원 사거리에 외국인들을 위한 별도의 관람석을 마련해 한국어, 영어, 일어, 중국어 등 4개 국어로 안내방송을 하고 있다.

*
연등행렬 시간
일시 _
토요일 오후 7:00 ~ 9:30

장소 _
동국대학교, 동대문 - 종묘공원 -
탑골공원 - 조계사 앞

교통 _
지하철 1,3,5호선 종로 3가역 /
1호선 종각역, 종로5가역

*
연등행렬 관람
외국인 관람석 _ 탑골공원 사거리
'연등행렬'이 지나는 길 양옆에는
관람석이 마련되어 있다.
3시간 가까이 진행되는 연등행렬
을 앉아서 제대로 감상하고 싶다면
1~2시간 전에 미리 자리를
확보하는 것이 좋다.

'연등행렬'과 행렬이 끝난 후
곧바로 이어지는 '회향한마당'까지
즐기려면 체력은 필수!
미리 든든히 배를 채우고, 비상식량
으로 간단한 군것질거리도 잊지
말고 챙기자.

연등행렬 – 모두가 어우러져 빛으로 흐르다

부처님오신날을 앞두고 열리는 연등회는 1300년간 이어온 우리 고유의 문화이자 민속놀이다. 연등행렬에 나선 참가자들은 직접 만든 연등으로 종로거리를 아름다운 빛으로 물들이고, 연등행렬을 보기 위해 전 세계에서 찾아온 관광객들이 거리를 가득 메운다. 일 년에 한 번! 그중에서도 연등행렬은 연등회의 하이라이트이다. 서서히 해가 지기 시작하면 도심의 어둠을 밝히는 환한 연등 물결이 시작된다. 매년 부처님오신날 바로 직전 토요일인 저녁 7시부터 9시 30분까지 진행되는 연등행렬은 화려한 장엄등과 각양각색의 행렬등이 끝없이 이어져 장관을 이룬다.

동대문에서 출발해 종묘공원과 탑골공원을 거쳐 조계사 앞까지 이어지는 연등행렬을 보기 위해 종로거리는 이른 저녁부터 수많은 사람들로 장사진을 이룬다. 연등회라고 하면 간혹 불교를 상징하는 연꽃을 본 따 만든 등을 들고 행렬하는 것으로 오해하기도 하지만, 연등(燃燈)은 '불을 밝힌다'는 뜻이다. 즉, 연등회(燃燈會)란 불을 밝히는 모임이다. 그래서 연꽃모양의 등말고도 개성을 드러낸 다양한 장엄등과 행렬등이 연등행렬에 나올 수 있는 것이다.

먼저 연등회 깃발을 선두로 연등행렬이 시작되고, 관불단에 모셔진 아기 부처님을 중심으로 예를 갖추어 각종 전통등이 그 뒤를 따른다. 위풍당당한 모습의 장엄등과 연희단이 분위기를 돋우는 가운데 수만 개의 행렬등은 각기 다른 빛을 내며 하나로 어우러져 거대한 연등바다를 이룬다. 아름다운 연등 빛에 관람객들의 입에서는 탄성이 흘러나오고, 이 순간을 오랫동안 기억하려는 듯 카메라 플래시가 연신 터진다. 연등행렬은 단순한 등의 행렬이 아니다. 저마다 직접 만든 등에는 나와 이웃의 행복을 바라는 서원이 담겨 있고, 우리의 문화가 깃들어 있다. 2012년 중요무형문화재 제122호로 지정되면서 연등회는 전통적인 요소가 더 강화되었다. 1300년간 이어온 우리의 전통등 축제로서 전통은 살리고, 시대의 흐름에 맞는 현대적인 가치를 담기 위해 애쓰고 있다.

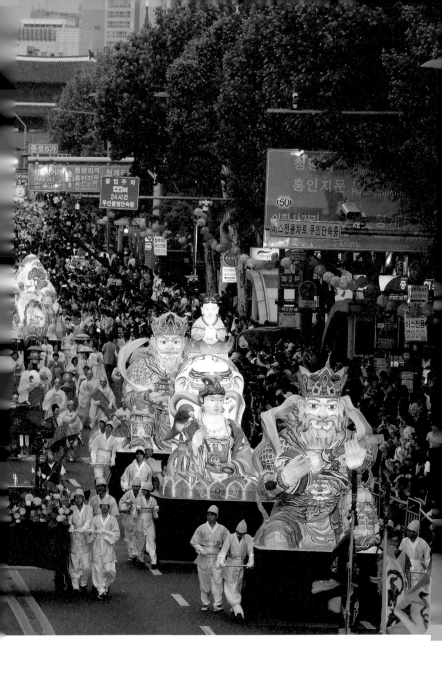

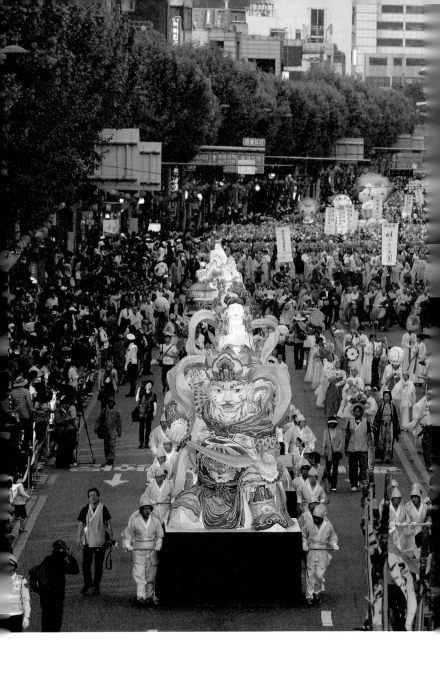

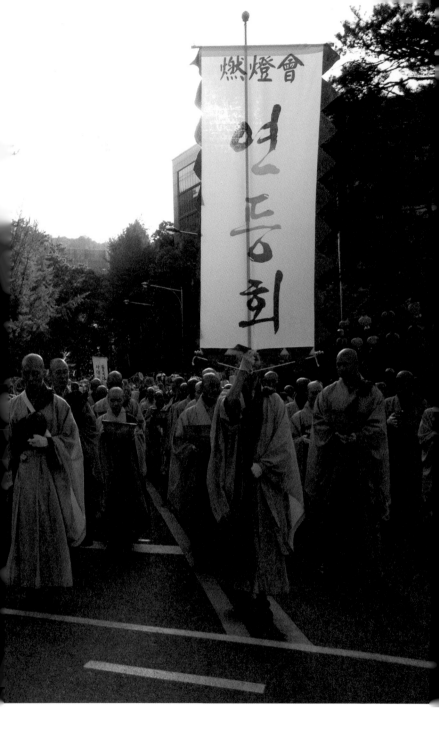

행진선언

어울림마당을 통해 연등회의
분위기를 뜨겁게 달군 참가자들은
행진선언문과 함께 본격적인
연등행렬에 나서게 된다.
연등회에 참여하기 위해 모인
참가자들의 표정에도 설렘과
기대가 감돈다. 연등행렬은 선두
등단을 시작으로 다섯 개의 등단이
그 뒤를 따른다. 출발 순서는
선두 등단을 제외하고,
해마다 돌아가면서 앞에 선다.

*
동국대학교에서 출발한 행렬대는
흥인지문(동대문)에서 준비하고
있는 대형 장엄등과 합류하여
본격적인 연등행렬이 시작된다.
연등회 깃발을 선두로,
인로왕보살번, 오방불번, 취타대,
의장대 순으로 이어지는데 행렬은
일정한 순서가 정해져 있다.
연등행렬도 그림을 참고하여
연등의 순서와 흐름을 하나하나
따져보며 즐겨 보는 것도 좋다.

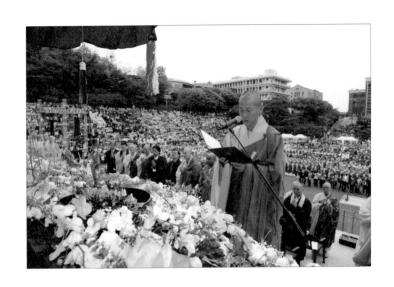

연등법회

연등회 일정 가운데 가장 불교적인
의식을 담은 행사가 '연등법회'다.
이제는 세계적인 축제로 자리매김
했지만 연등회는 1300년 역사를
간직한 우리 고유의 문화임은 물론
불교를 바탕으로 성장해왔다.
부처님오신날을 기뻐하고 연등회를
축하하는 자리가 연등법회다.
큰 야외의식에 사용하는 괘불을
내걸고, 일일이 손으로 제작한
전통지화로 연단을 화려하게 장엄,
엄숙한 분위기에서 치러진다.
또 관불의식에 사용하는 관정수는
부처님 진신사리를 모신 강원도
오대산에서 정성으로 길어 온다.
불자와 시민, 외국인 관광객 등
참석자들은 "지혜와 자비의 자리에
서면 너와 내가 다르지 않고 탐욕과
어리석음을 여의면 평화와 행복의
길이 열린다."는 부처님의 뜻을
기린다.

관불

단체행렬등 경연대회 시상식이
끝나면 어울림마당은 분위기를 바꿔
연등법회로 진행된다.
법회의 첫 순서는, 아기 부처님을
청정수로 목욕시키는 관불의식이다.
석가모니 부처님이 룸비니 동산에서
탄생했을 때 아홉 마리 용이
향기로운 물로 아기 부처님의
목욕을 시킨 데서 유래한다.

단체행렬등 경연대회 시상식

어울림마당에서는 연등법회 전,
연등회에 참여하는 각 단체들이
출품한 단체행렬등에 대한 시상식도
함께 진행된다. 사전 공모를 통해
최우수상과 우수상, 입선작에
당선된 수상단체는
수만 명 앞에서 수상의 기쁨을
맛본다. 단체행렬등 경연대회는
참가 단체들 간의 선의의 경쟁을
통해 우리 전통등이 더욱
다양해지고, 연등회가 발전할 수
있는 계기가 되고 있다. 단체행렬등
경연대회에 출품하기 위해 매년
다양하고 기발한 행렬등이
만들어진다. 참가단체는 대회를
위해 몇 달 전부터 아이디어를
내고, 직접 등을 만든다.

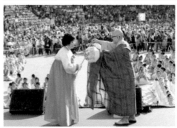

_ 연등회의 노래와 춤

축제에 노래와 춤이 더해지면 재미는 배가 된다. 참가자와 관람객 모두가 흥겨운 축제를 만들기 위해 연등회보존위원회는 지난 2000년, '연등법회'라는 이름으로 단순하게 진행되던 행사를 과감하게 '어울림마당'으로 바꾸고, 음악과 춤을 더했다.

물론 시행착오도 있었다. '어울림마당' 초창기에는 대중가요에 맞춰 춤을 췄는데 흥겨운 분위기는 연출됐지만 전통축제인 연등회와 이미지가 맞지 않다는 의견도 잇따랐다. 이에 2005년부터 연등회를 위한 음악인 '연등회의 노래'를 발표하고, 연등회 노랫말 공모를 통해 찬불가 및 율동곡을 창작, 보급하는 데 앞장서고 있다. 연등회 노래의 특징은 대중에게 편하게 다가갈 수 있는 리듬과 가사에 연등회의 색깔을 녹여냈다는 점이다. 또, 전통문화축제에 어울리도록 국악과 전통악기를 활용한 노래들이 많다.

연등회에 사용될 노래가 선정되면 이에 맞는 율동이 준비된다. 간결하고 쉬운 동작이 반복돼 어린 아이부터 나이 지긋한 어르신들까지 누구나 쉽게 따라할 수 있다. 처음엔 다소 유치해 보이기도 하지만 몇 번 따라하다 보면 연등회 음악만 나와도 절로 흥에 겨워 어깨춤을 들썩이는 놀라운 경험을 하게 된다. 연등회 홈페이지를 통해 연등회의 노래와 춤을 미리 익힌다면 보다 활기차게 연등회를 즐길 수 있다.

연등회의 노래와 율동은 어울림마당의
분위기를 바꾸는 계기가 되었다.
최근에는 연등회 노랫말 공모를 통해
선정된 가사에 전문 작곡가가 곡을
붙여 완성하기도 한다.

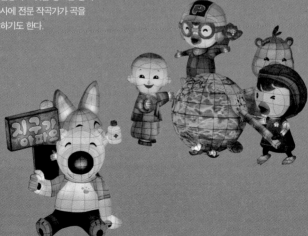

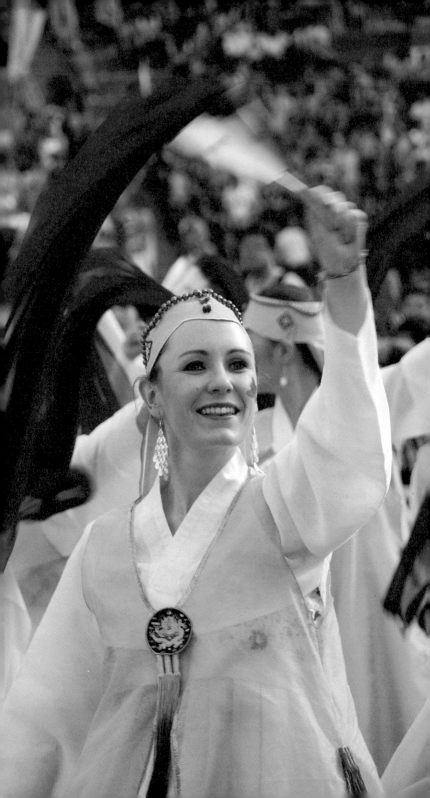

연희단

연등회의 공식 음악에 맞춰
신명나는 춤사위를 선보이는
연희단은 전문 무용수가 아닌
평범한 참가자들이다.
이들은 자발적으로 자신의 시간을
쪼개 짧게는 한 달, 길게는 6개월
이상 연습을 한다. 실력을 뽐내는
자리가 아니라 모두가 주연이 되어
즐기는 자리인 만큼 다소 박자가
맞지 않고, 동작이 틀려도 연희단의
얼굴엔 웃음꽃이 가득하다.
다섯 개의 등단으로 나뉜 연희단
율동이 모두 끝나면 수만 명의
사람들이 다함께 연등회 노래에
맞춰 춤을 춘다. 무대와 객석이
똑같은 동작으로 춤을 추는
모습은 그 자체도 장관이지만,
세대를 떠난 화합의 장이 되기에
그 의미가 더 크다.

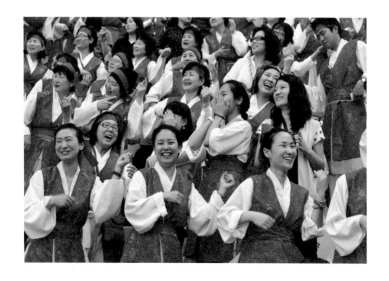

율동단 _ 한복을 차려입고 열심히 율동을 따라하는 어린이 율동단은 어울림마당의 귀여움을 독차지한다. 아이들과 청소년들의 천진한 미소처럼 모두가 동심의 마음으로 즐기는 시간이 어울림마당이다.

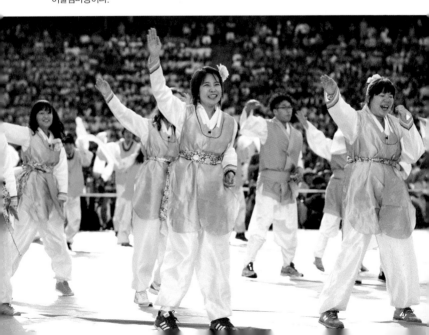

율동단

어울림마당의 첫 포문은 어린이
율동단이 맡는다. 초등학생으로
구성된 어린이 율동단이 음악에
맞춰 깜찍한 율동을 선보일 때면
모두 흐뭇한 미소를 짓고 바라본다.
간혹 수많은 관객에 놀라 음악이
흐르는 내내 꼼짝도 하지 않고
서 있는 아이도 있지만 다들
웃으며 격려의 박수를 보낸다.
어린이 율동이 끝나면 청소년과
청년 율동단이 차례로 등장한다.
연등회에 참여하고 싶다는
의지로 학교 생활 틈틈이 연등회
연습을 병행해온 학생들. 그간의
스트레스를 풀어내듯 뜨거운
에너지를 한껏 쏟아낸다.

*
어울림마당
일시 _ 토요일 오후 4:30 ∼ 6:00
　　　(연등행렬 당일)
장소 _ 동국대학교 대운동장
교통 _ 지하철 3호선 동대입구역
어울림마당에 참여한 후 지하철을
타고 종로로 이동한다면 여유 있게
연등행렬 전에 도착할 수 있다.
축제를 온전히 즐기고 싶다면
어울림마당에 꼭 참여해보자.

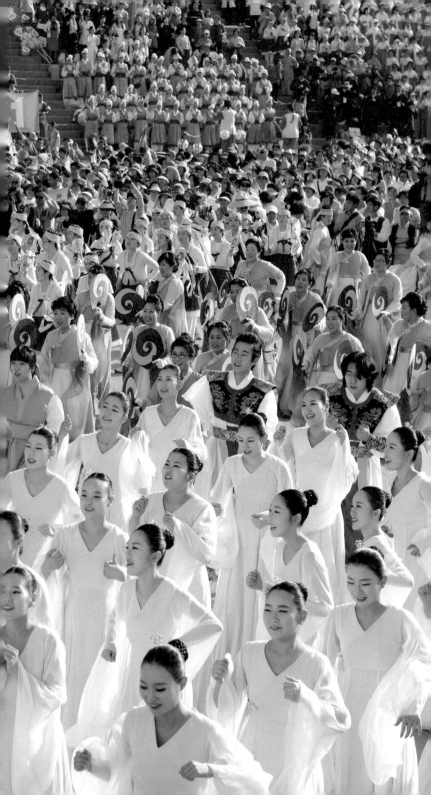

2
주인공이
되는
축제

자발적인 참여로 이루어지는 연등회는 주인공이 따로 없다. 아름다운 불빛의 화려한 등과 행렬에 나선 사람들, 그리고 관람석에 앉아 구경하는 이들 모두가 주인공이자, 축제를 이끌어가는 주체다. 나이와 국경, 종교를 초월해 누구든 참여 가능하고, 스스로 주인공이 되며, 그 안에서 하나 되는 축제가 바로 연등회다.

어울림마당 – 함성과 감동의 한마당

기다리는 시간은 원래 더디게 오는 법이다. 연등행렬까지 기다리기 지루하다면 '어울림마당'에서 축제의 열기를 먼저 느껴보는 것도 연등회를 즐기는 한 방법이다. 연등행렬이 시작되기 전인 오후 4시 30분부터 동국대학교 대운동장에서는 '어울림마당'이 펼쳐진다. 연등행렬에 참여하는 2백여 개의 단체와 수만 명의 사람들이 모여 연등회의 흥을 돋우는 시간이다. 흥겨운 노래에 맞춰 그동안 갈고 닦은 실력을 선보이는 연희단의 공연과 연등회를 기념하는 연등법회를 즐기다 보면 시간가는 줄 모른다.

연등회에 나서는 사람들 모두가 하나 된 마음으로 춤추고 노래하는 '어울림마당'은 이후 펼쳐질 연등행렬까지 그 열기를 계속 이어지게 해 참가자 스스로 즐기는 역동적인 축제로 만들어준다.

'어울림마당'은 2008년까지 동대문운동장에서 열렸으나 이후 철거되면서 2009년부터 동국대학교로 자리를 옮겨 진행하고 있다.

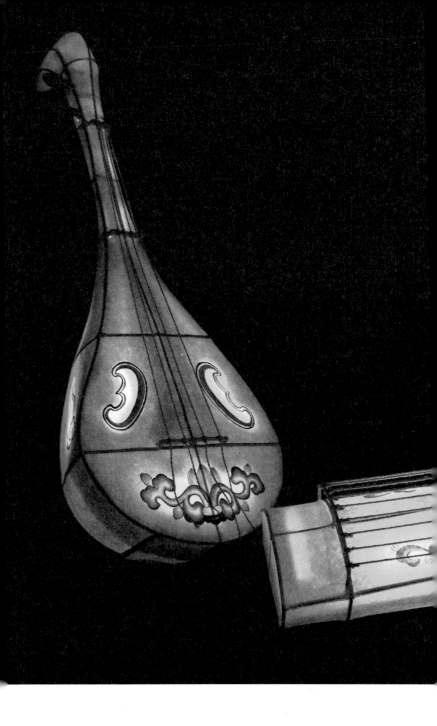

초롱등 _ 토시와 모양이 비슷해서 토시등이라고 불렸다. 초롱등은 종이(紙)초롱과 천(絲)초롱이
있다. 종이초롱은 사찰에서 많이 사용되었으나 사라졌으며 현재는 청사초롱같이 천으로
만들어 사용된다.

팔모등 _ 현재까지 우리나라에서 사용되어 온 가장 일반적인 전통등이다. 현재는 팔모등틀의
공급으로 크기와 장식을 다양하게 만들어 사용한다.

연꽃등 _ 팔모등에 지화연잎을 붙여 만든다. 지화연잎은 살접기가 어려워 등으로 만들기 어려웠으나 기계로 만든 연잎이 보급되면서 널리 만들어졌다. 이 연꽃등은 꽃잎 살을 일일이 손으로 접는 옛방식으로 만들어 복원되었다.

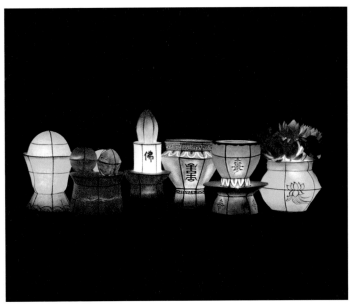

육법공양등 _ 불교의식에서 부처님께 올리는 공양물인 향, 초, 꽃 과일, 차, 쌀을 전통등으로 만든 것이다.

73

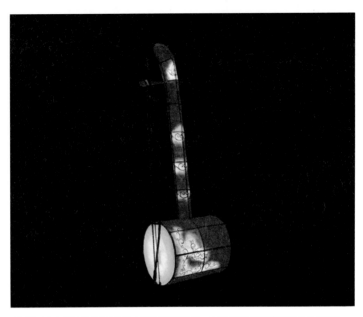

해금등 _ 국악기 중 현악기에 속하며 원래 중국에서 당, 송나라 이후 속악(俗樂)에 쓰이던 것이
고려시대에 들어와 전통음악에 사용되었다.

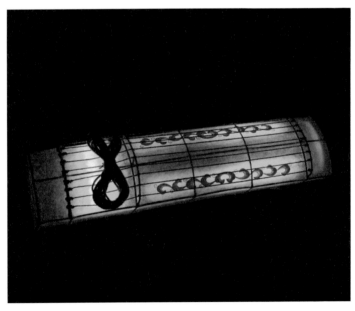

쟁등 _ 쟁은 국악기 가운데 현악기로 아쟁과 같은 계통이라 할 수 있다. 가야금보다 통이 크고 줄이
굵다. 주로 궁중 의례에서 사용되었다.

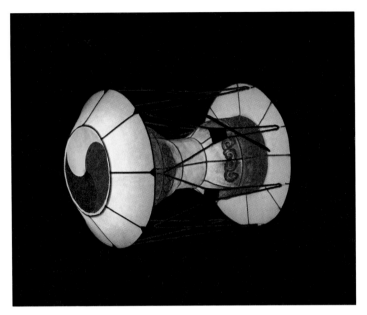

세요고등 _ 일종의 장구로 양 옆면을 두드리며, 허리가 가늘다 하여 세요고(細腰鼓) 또는
장고(杖鼓)라고 부른다. 세요고의 문양은 고구려의 고분벽화와 신라의 범종에 새겨진 그림에서
그 흔적을 찾을 수 있다.

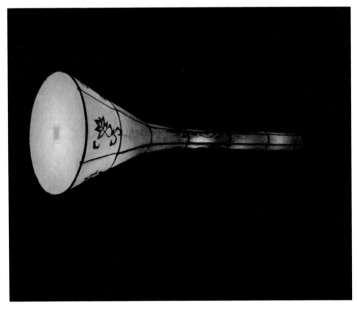

태평소등 _ 국악기 가운데 관악기로 나팔처럼 생겼다. 종묘제례악, 대취타, 농악, 그리고
불교음악인 범패에서도 사용된다.

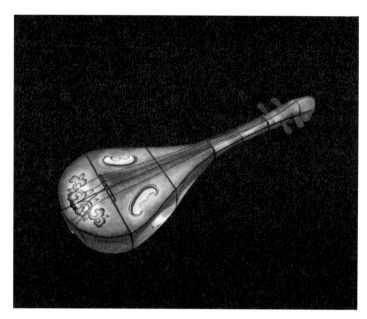

비파등 _ 비파는 우리나라 전통 악기로 4줄이나 5줄의 현을 가지고 연주하는 악기이다.
전통적으로 불교음악에서 사용되었던 것으로 추정되는데 우리나라 백제금동대향로의 뚜껑
윗단에는 비파를 연주하는 악사와 더불어 피리, 배소, 현금, 북을 연주하는 5인의 악사들이
감미로운 표정으로 연주하고 있는 모습이 새겨져 있다.

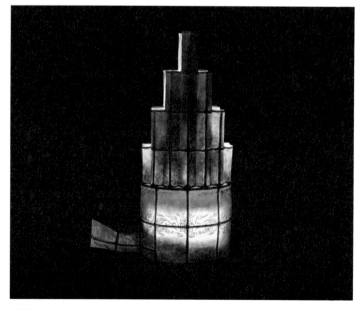

생황등 _ 한국의 전통 관악기로 궁중음악에서 사용되었다. 삼국시대부터 있었던 것으로
추정되는데 상원사종이나 성덕대왕신종에 새겨진 그림에도 그 문양이 남아 있다.

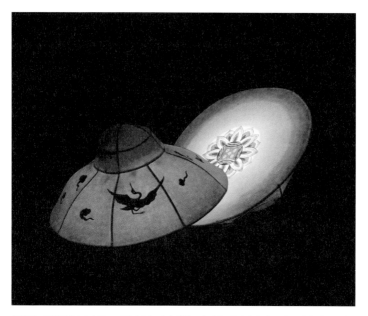

동발등 _ 동발은 구리나 쇠로 만들며 오늘날의 심벌즈와 같은 악기이다. 승무나 농악에 사용되었던 악기로, 불교행사에는 특히 큰 것을 사용하였다.

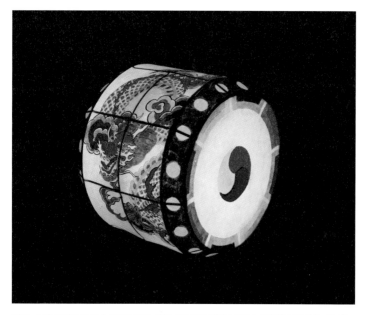

북등 _ 북은 타악기의 하나로 불교에서는 법고라고 하며 불교의식이나 승무에서 없어서는 안 되는 중요한 악기이다. 또한 법고 소리는 축생을 구제하는 뜻도 가지고 있다.

2014년 새로 발굴 계승된 전통등

연등회보존위원회에서는 지난
1997년 전통등 공방을 마련하면서
옛 문헌 속에 등장하는 전통등을 복원,
계승해왔다. 철사와 한지 등 재료뿐만
아니라 전통 지화(紙花)를 이용하거나
처음부터 끝까지 수작업으로 이뤄지는
작업 과정도 재현했다. 한때 공장에서
대량 생산하여 사용했던 비닐등이
한지등으로 바꾸는 결실을 맺기도
했다. 2014년에는 전통악기를 중심으로
모두 11개의 등을 복원하였다.

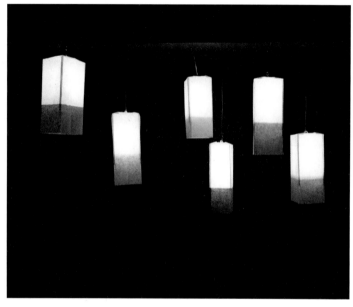

새롭게 발굴된 전통등은 발표회를 갖고 전시회를 연다. 발표회에서 공개된 제작 과정은 각 사찰과
단체에서 활용되며, 이듬해 연등행렬에서 만날 수 있다.

청소년 등 공모전 _ 청소년들이 만든 등은 기발하고 참신하다. 솜씨는 서툴지만
상상력은 최고다. 연등회를 다음 세대에게 물려주고 아이들이 연등회를 직접 체험하고 즐기는
계기를 마련해주기 위해 기획되었다.

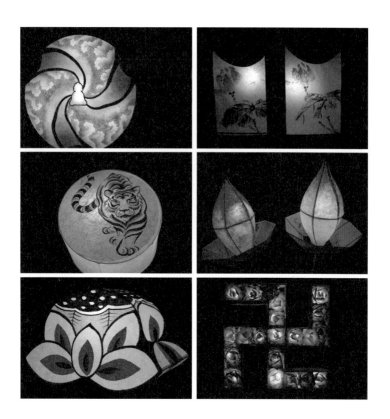

단체행렬등 _ 행렬등은 참가자들이 직접 틀을 만들어 한지를 붙이고, 그림을 그리고 기원을 담아 정성스럽게 만든다. 이렇게 만들어진 수십, 수백 개의 행렬등은 연등회에서 어우러져 하나의 큰 작품이 된다.

등 경연대회

연등회에서 화려한 모습의 대형 장엄등보다 더 심혈을 기울이는 것이 바로 행렬등이다. 전통등의 현대적인 복원과 대중화를 위하여 연등회보존위원회에서는 연등회 참여단체를 대상으로 '단체행렬등 경연대회'를 열고 있다.

이때 출품자격은 반드시 해당 연등회에 참가하는 등이어야 한다. 조선시대만 하더라도 집집마다 자신의 소원을 담은 등을 직접 만들어 대문에 걸어놓는 풍습이 있었다. 사라져가는 우리의 소중한 세시풍속을 되살리고자 연등회보존위원회는 연등행렬에 나서는 참가자들이 직접 자신의 등을 만들어 나올 것을 권하고 있다. '단체행렬등 경연대회'에 출품된 작품은 심사를 거쳐 수상단체가 결정되는데, 전통의 멋을 살리면서도 독창적이고, 정성이 깃든 등에 높은 점수가 매겨진다. 또, 참가자가 직접 제작한 경우 가산점도 부여된다. 시상식은 연등회 당일 어울림마당에서 진행된다. 각 참가 단체들의 열기도 뜨겁다. 시상 때는 참가자들이 크게 환호한다. '단체행렬등 경연대회' 외에도 '청소년 등 공모전'과 같은 행사도 진행된다.

*
해마다 새로워지는 연등회의 숨은 공신은 '등 경연대회'이다. 복원된 전통등과 더불어 개인 창작등은 '재미'라는 요소가 두드러진다. '단체행렬등 경연대회'에 선정된 작품은 등 만들기 문화 보급을 위해 제작된 『전통등 만들기 사진자료집』에 실려 다양하고 참신한 전통등을 계승하는 데 참고자료로 활용된다.

전통등 강습회

전통등을 만드는 일은 손이 많이
가지만 만드는 법은 생각만큼
어렵지 않다. 설령 손재주가 없다
해도 걱정할 필요가 전혀 없다.
매년 가을마다 조계사 옆
한국불교역사문화기념관에서
'전통등 강습회'를 열기 때문이다.
연등회를 주관하는 연등회보존
위원회는 세월 속에 잊힌 전통등을
복원하고 널리 보급하고자 지난
2000년부터 전통등 강습회를 꾸준히
열고 있다. 사전접수를 통해 모집된
신청자들은 행렬등과 대형 장엄등
과정으로 나뉘어 2~3일간
등 만드는 법을 배운다. 전문가들이
등의 기획부터 골조 짜기, 한지
붙이기, 채색, 배선과 점등까지
전 과정을 직접 가르친다.
전통등 강습회의 또 다른 역할은
참여한 사람들이 다시 각 사찰과
단체로 돌아가 누구나 등을 만들 수
있도록 그 방법을 전해 전통등의
맥이 끊어지지 않도록 하는 것에
있다. 실제로 강습회 이후 각
사찰의 전통등 제작수준이 크게
향상됐으며, 연등회를 준비하는
과정 자체를 즐기게 됐다고 한다.
강습회에서 만들어진 장엄등 역시
지방으로 일부 보내져 전통등
만들기 문화를 전국적으로
확대시키는 데 기여하고 있다.

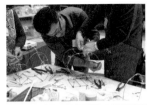
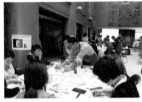

*
'전통등 강습회'는 보통 매년
11월에 열린다. 등 만들기를 배우고
싶다면 잊지 말고 미리 확인해두자.
강습회 일정은 연등회 홈페이지를
통해 공지된다.
강습회 과정은 행렬등과 대형
장엄등으로 나뉜다. 행렬등 강습을
이수해야만 장엄등 교육을
받을 수 있다.

새롭게 복원 계승되는 전통등

우리 조상들은 쓰임에 따라 등의 모양과 재료를 달리했다. 불빛을 직접적으로 사용하기보다 불빛을 감싸서 비추는 방식이 많이 이용되었다. 이를 등롱(燈籠)이라고 한다. 대나무나 쇠로 살을 만들고 겉에 종이나 헝겊을 씌워 안에 촛불을 넣어 달아두는 형태이다. 조선 후기 세시풍속을 정리한 『동국세시기』에도 당시의 등 제작 방법이 기록되어 있다.

"등을 만들 때는 대나무로 골조를 만들고 그 위에 종이를 바르거나 붉고 푸른 비단을 바르기도 하고, 운모를 끼워 비선과 화조를 그리기도 했다. 평평한 면과 모가 진 곳마다 돌돌 만 삼색의 종이나 길쭉한 쪽지 종이를 붙이기도 하여 바람이 불 때 펄럭이게 했는데, 그 모습이 매우 멋스럽다."

부처님오신날과 같은 특별한 날이면 등은 더 다양해진다. 백성들은 형식에 얽매이지 않고 각자의 소망과 서원을 담아 나만의 등을 만들어 밝혔다. 이처럼 전통등은 만드는 방법뿐 아니라 등에 담긴 우리 고유의 문화와 정서, 그리고 역사가 더해진 것을 의미한다. 연등회보존위원회가 1996년부터 지속적으로 전개한 전통등 재현 운동을 통해 사라져 간 우리의 전통등이 상당수준 복원 전승되었다. 관련 자료가 워낙 부족해 복원 초기에는 '등 타령'에 등장하는 등 이름을 단서로 노스님들에게 물어가며 조언을 구하기도 했다. 복원 과정이 쉽지 않았지만 문헌상의 기록을 토대로 끊임없는 연구와 고증을 거쳐 봉황등, 수박등, 잉어등을 포함해 현재까지 총 24개의 전통등이 복원되었다.

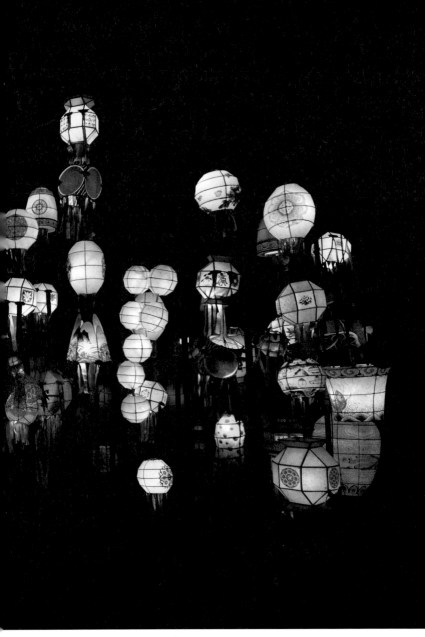

주렁주렁 열매를 맺은 나무처럼 등간에는 오랜 시간 공들여 복원한 전통등이 한가득 열려 있다.

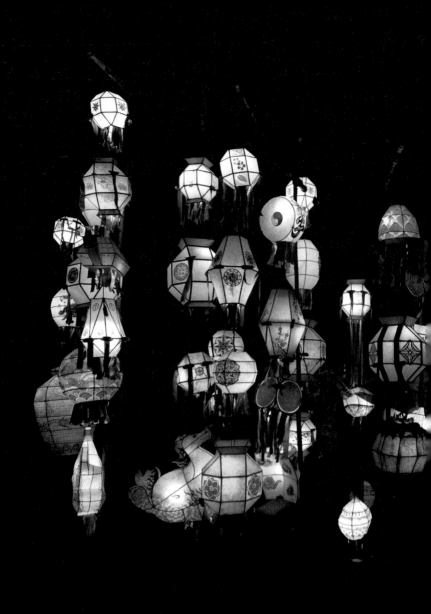

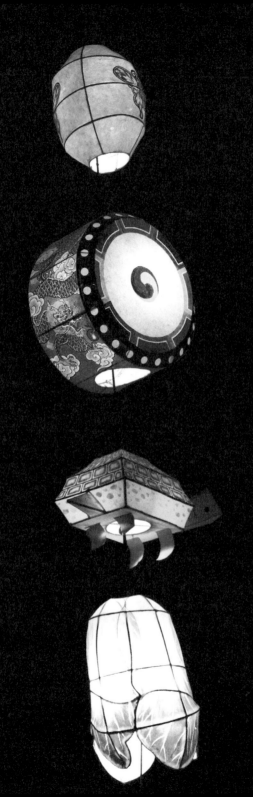

조계사 옆 우정공원 등 전시

봉은사와 청계천에 전시된
대형 장엄등과 달리 조계사
일대에는 사람들이 들고 다닐
수 있는 작은 크기의 행렬등이
전시되어 있다.
우정공원에서는 연등행렬에 참가한
단체들의 행렬등을 모아 연등터널을
만든다. 연등터널에서 각기 다른
모양의 행렬등을 구경하다 보면
어느새 황홀경에 빠져든다.
그 아래서 사진까지 찍는다면
금상첨화! 은은한 등빛 아래서는
누구나 예쁘고 멋진 주인공이 된다.
조계사 건너편 템플스테이 정보관
앞에는 평소 보기 힘든 등간을 볼 수
있다. 등간은 등불을 단 기둥을
뜻하는데, 긴 장대에 그동안 복원해
온 수박등, 마늘등, 초롱등, 팔모등,
잉어등 등 다양한 전통등을 매달아
놓았다.
전통적인 제작방법을 바탕으로 하되
현대적인 감각이 더해진 행렬등
역시 매년 진화하고 있다.
연등터널 아래서 보물찾기를
하듯 내 마음에 쏙 드는 행렬등을
찾아 이듬해 연등회에 직접 만들어
참여해보는 것은 어떨까?

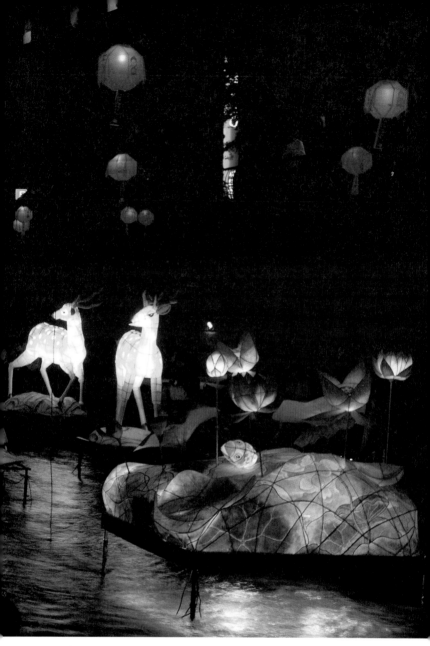

물 위에 비친 장엄등 _ 물 위에 떠 있는 전통등이 청계천의 운치를 더해준다. 잘 만들어진 등은 등 전체에 고르게 빛이 퍼진다. 한지에서 전해지는 따스한 등빛이 차가운 물빛과 어우러져 더없이 아름답다.

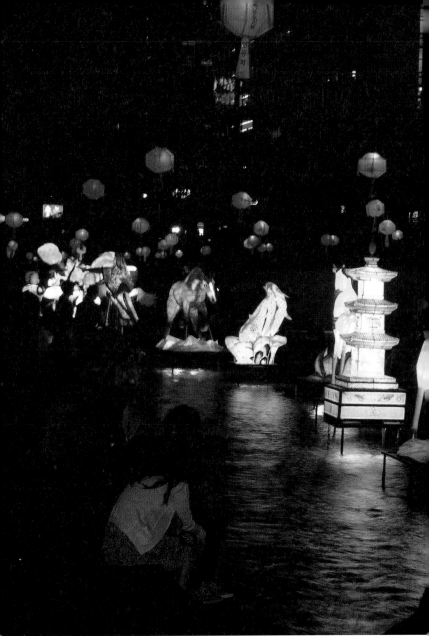

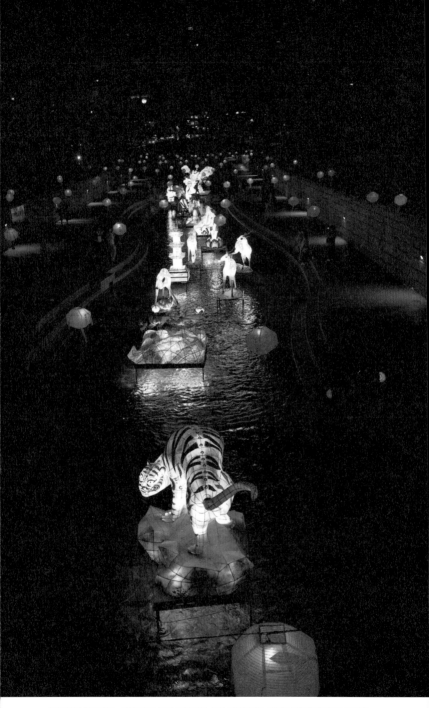

장엄등과 가로연등 _ 연등회가 열릴 즈음이면 서울 청계천에는 전통등과 가로연등이 동시에 전시된다. 공중에 떠 있는 오색의 가로연등이 밤하늘의 별처럼 빛난다.

청계천 전시

청계천에서 열리는 전통등 전시회는
청계천 물길을 따라 이어져
있는 대형 장엄등 전시와 함께
가로연등을 동시에 볼 수 있다.
물 위라는 공간에서 만나는 연등은
매우 특별하다. 낮에는 호랑이,
사슴, 거북이로 표현된 장엄등의
웅장함과 화려함을, 밤에는
물에 어린 연등빛이 황홀함을
자아낸다. 또 어둠 속에서 반짝이는
가로연등은 밤하늘의 별이 땅으로
내려온 듯 눈부시다. 연등회에서
잊지 말고 꼭 찾아봐야 할
전시회다.

표정과 동작이 두드러진 등
등으로 표현된 캐릭터들을 보고
있노라면 금방이라도 살아
움직일 것 같다. 표정 하나,
동작 하나 대충 만든 것이 없다.
익살스런 표정에 미소 짓게 되고,
역동적인 동작에 덩달아
힘이 난다.

*
바깥에 전시되어 있는 전통등은
비나 눈을 맞아도 괜찮을까?
한지로 만든 전통등은 외부환경이나
날씨의 영향으로 등이 망가지지
않도록 마무리할 때 방수
코팅작업을 하는 경우가 많다.

전통등 전시회

전통등의 아름다움을 가까이 느껴보고 싶다면 서울 봉은사, 청계천, 조계사 옆 우정공원에서 열리는 '전통등 전시회'를 추천한다. 전통등을 제대로 감상하려면 해가 진 저녁 무렵이 좋지만 낮에 보아도 충분히 멋지고 뜻 깊다. 등불이 켜지기 전과 후가 어떻게 다른 분위기를 내는지 비교해서 볼 수 있으며, 무엇보다 장엄등의 거대함과 아기자기한 행렬등까지, 등마다 서려 있는 정성과 수고로움을 고스란히 느낄 수 있다. 연등빛이 아름다운 까닭은 바로 이런 정성에 있다.

봉은사 전통등 전시회

서울 강남구에 자리한 봉은사에서 1998년부터 시작된 '전통등 전시회'는 아름다운 우리의 등 문화를 계승하고, 전통등과 연등회를 알리는 역할을 해오고 있다. 전문작가들과 '전통등 기획공모전'을 통해 뽑힌 아마추어들의 작품을 한자리에서 볼 수 있는 데다 소재도 불교적인 것부터 전래동화 속 주인공과 만화 캐릭터까지 다채롭다. 그만큼 해를 더할수록 작품 수준도 높아지고 있다. 창작성에 예술성까지 더해져 그 자체만으로도 하나의 조형물이 되는 전문작가들의 작품과 재치 넘치는 아이디어로 탄생한 아마추어들의 작품 외에도 어린이들이 직접 예쁘게 색칠하고 꾸며낸 연등이 관람객들의 눈을 즐겁게 한다.

*
전통등 전시회 기간은 각 장소마다 조금씩 다르지만, 연등회 첫날인 금요일을 시작으로 약 보름 동안 진행되는 것이 보통이다.

강남 봉은사에서 진행되는 '전통등 전시회'는 매일 오전 9시부터 오후 10시까지 공개되며, 점등 시간은 오후 7시부터 10시까지다.

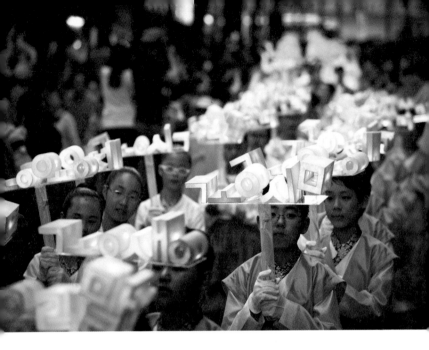

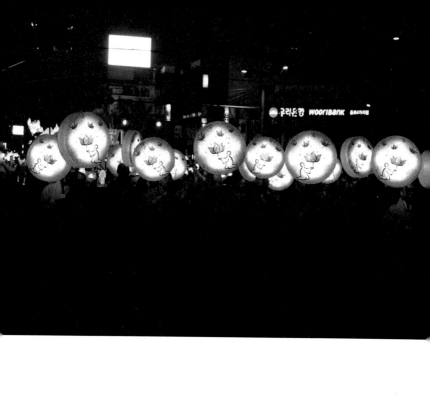

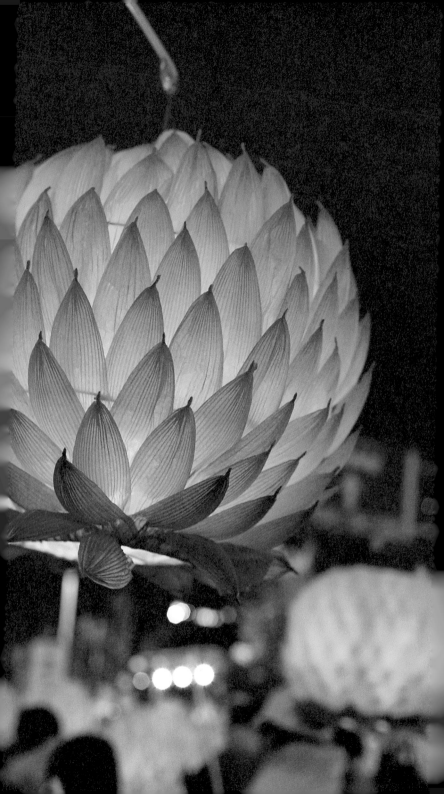

행렬등

행렬등은 개인이 손에 들고 행진할
수 있는 작은 등이다. 한 사람의
정성과 바람이 오롯이 담긴,
세상에 오직 하나뿐인 등이다.
한때 공장에서 만든 비닐등을 들고
행진을 하기도 했지만
연등회보존위원회에서 우리 전통등
발굴과 보급에 나서면서
옛 전통등이 빛을 발하게 되었다.
더불어 해마다 현대적 감각과
아이디어를 살린 개성 있는 등이
만들어지고 있다.

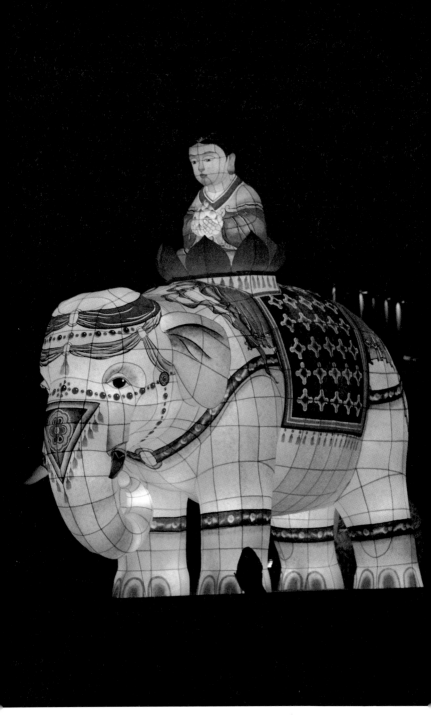

코끼리등 _ 부처님의 어머니인 마야부인은 흰 코끼리가 옆구리에 들어오는 태몽을 꾸고 석가모니 부처님을 낳았다. 부처님의 탄생과 관련이 있는 흰 코끼리는 등의 소재로 자주 등장한다. 동남아 국가에서는 실제 코끼리 등 위에 불상을 모시고 행렬을 하지만, 우리나라는 코끼리 등이 그 역할을 대신하고 있다.

39

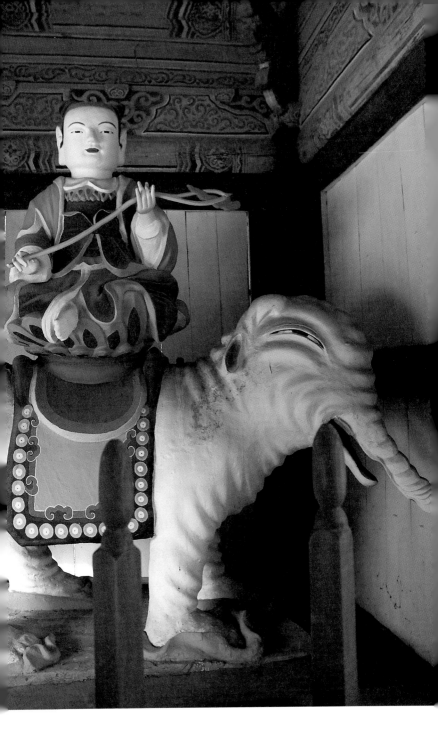

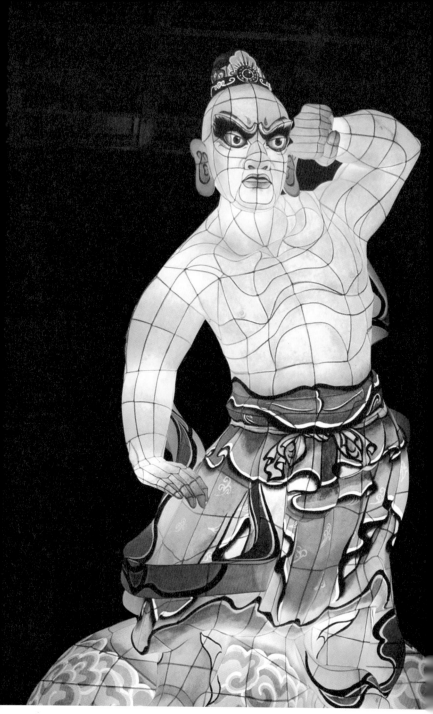

금강역사등 _ 불법을 수호하는 신장으로, 사찰의 양쪽 문을 지키는 수문장 역할을 한다.
철사를 자유자재로 구부려 만든 뼈대가 금강역사의 팔 근육을 더욱 입체적으로 표현해주고 있다.

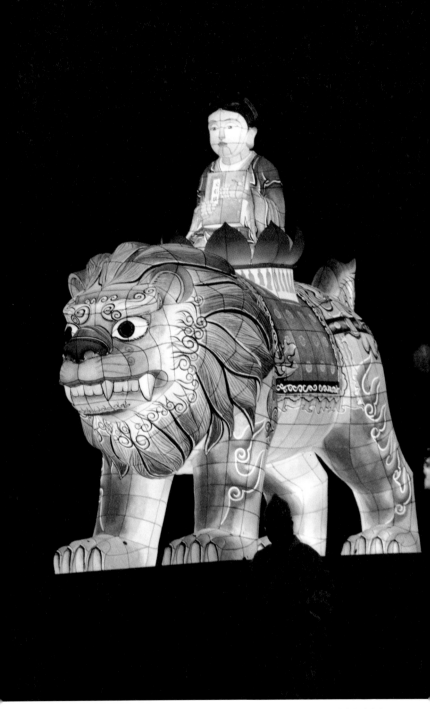

사자등 _ 사자는 불교와 인연이 깊다. 문수보살이 타고 다니는 동물이 사자이며, 불단과 석탑에도
사자 조각이 새겨져 있다. 불가에서 사자는 부처님의 지혜를 상징한다. 동물의 제왕 사자가 크게
울면 짐승들이 몸을 사리는 것처럼 부처님의 진리가 세상의 모든 사견을 몰아내기 때문에
부처님의 설법을 가리켜 사자후(獅子吼)라고 부른다.

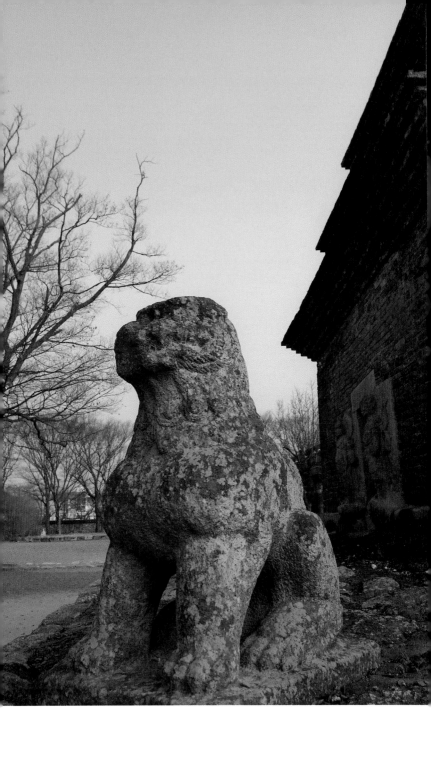

범종등 _ 범종은 부처님의 자비와 원력을 담고 있다. 범종 소리를 들은 중생들은 모든 번뇌에서
벗어나 깨달음을 얻으며, 지옥에 있는 중생까지도 구제할 수 있다고 한다. 금방이라도 장엄하고
맑은 소리를 낼 것 같은 범종등은 한국 금속공예의 최고 걸작이라 불리는 성덕대왕 신종을
본 따 만들었다.

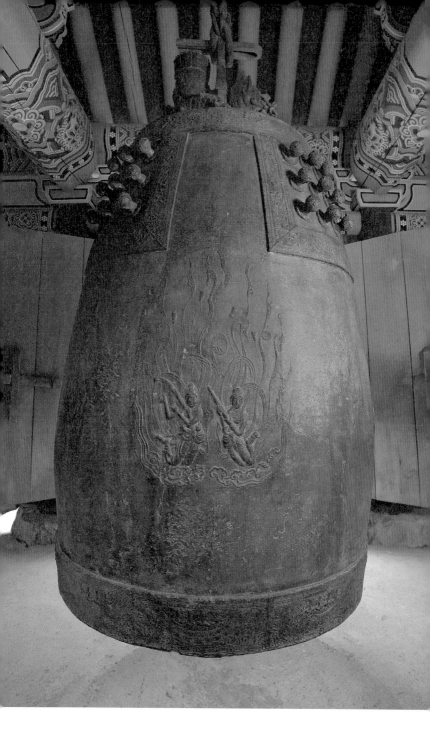

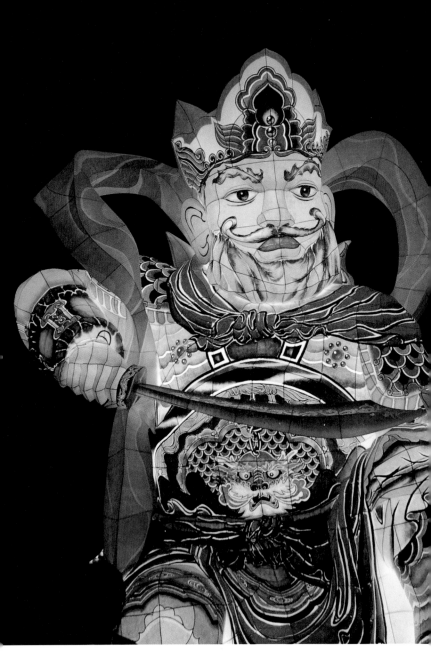

사천왕등 _ 불법을 수호하는 동서남북, 네 방위의 신들. 부릅뜬 눈과 갑옷을 입고 무장한 모습에
겁먹지 말자. 진리를 지키고 악을 물리치는 사천왕은 오히려 삿된 것으로부터 우리를 지켜주는
고마운 존재다. 강렬한 빛깔의 사천왕등은 연등행렬 때도 선두에 서서 아기부처님을 외호한다.

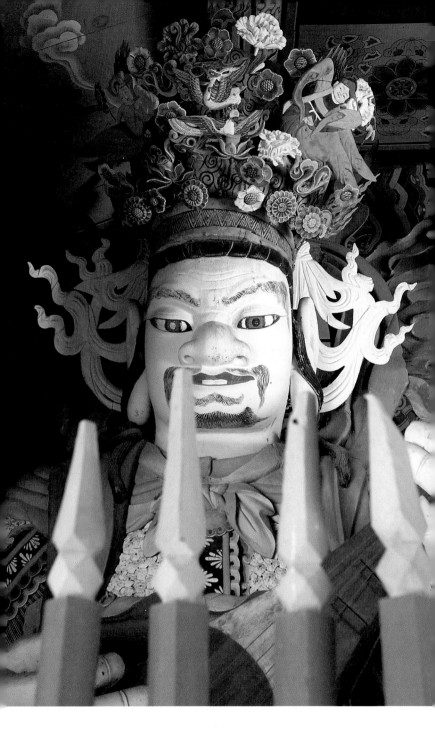

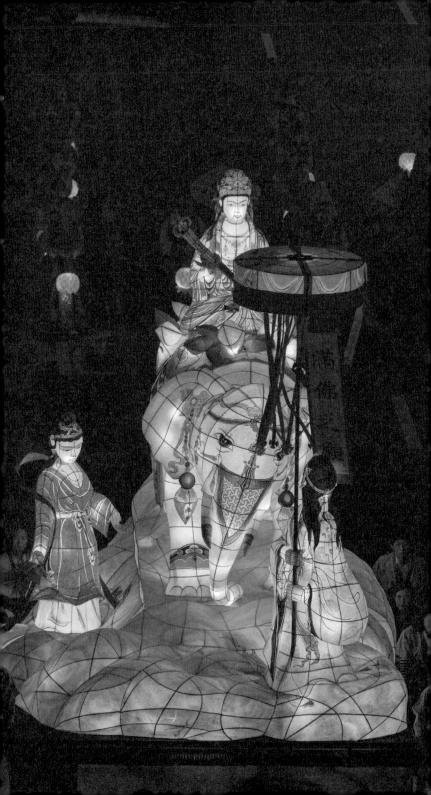

연등회의 꽃, 전통등

"사월초파일에 관등하러 임고대(臨高臺, 높은 곳에 오르니)하니 원근고저에 석양은 비꼈는데 어룡등 봉학등과 두루미 남성(자라등)이며 종경등 선등 북등이며 수박등 마늘등 가마등 난간등과 사자 탄 체괄(인형)이며 호랑이탄 오랑캐라. 발로 차 구을등에 일월등 밝아 있고 칠성등 벌렸는데 동쪽에 달이 뜨고 곳곳에 불을 켠다. 우리 임은 어디 가고 관등할 줄 모르는고."

조선시대 가사 「관등가」에서 보듯 우리나라에는 예로부터 다양한 전통등이 만들어져 왔음을 알 수 있다. 연등회에서 가장 중요한 것은 등이다. 우리의 전통등은 한지로 곱게 빚어내 따스하고, 한국적인 빛을 담고 있다. 한때 사라진 우리의 옛 등을 복원하고, 여기에 상상력을 더해 생동감 넘치는 현대적인 전통등을 만들어내기 위해 해마다 연등회를 앞두고 다양한 행사가 열린다. 천 년의 향기를 피워낸 전통등, 곱고 은은한 빛의 매력에 빠져보자.

전통 장엄등

연등회에 등장하는 연등은 장엄등과 행렬등으로 나뉜다. 장엄등은 여러 명의 사람들이 제작부터 행렬까지, 나를 내세우지 않고 다른 사람들과 한마음이 되어야 하는 대작이다. 보통 6개월 이상의 긴 시간이 필요하다. 장엄등 하나하나에는 세상을 환하게 비추겠다는 염원이 들어 있는데, 모양에 따라 특별한 뜻이 담겨져 있다.

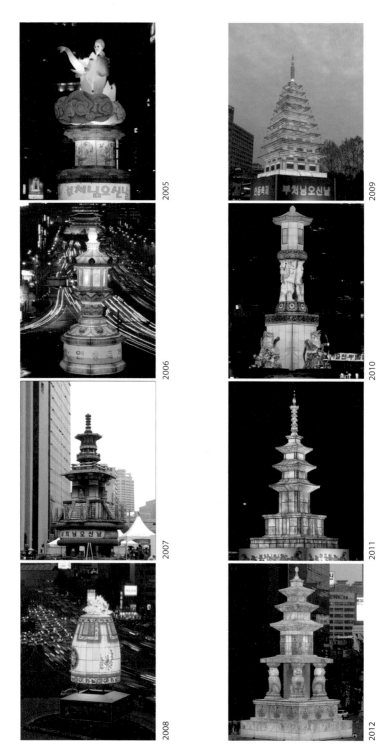

2005

2006

2007

2008

2009

2010

2011

2012

27

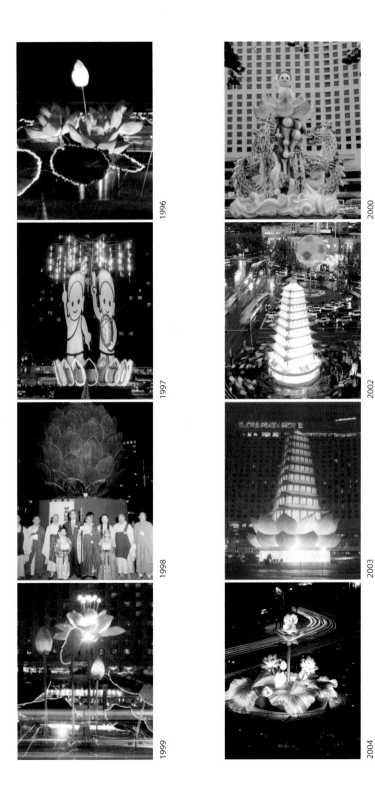

1996

2000

1997

2002

1998

2003

1999

2004

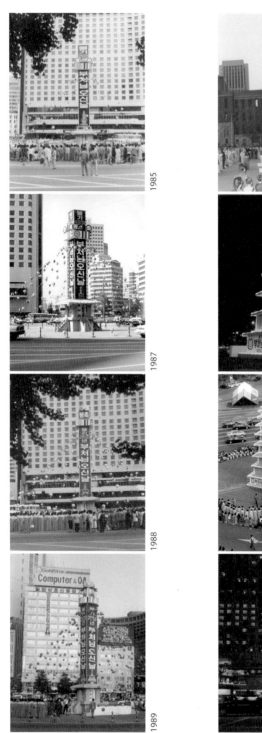

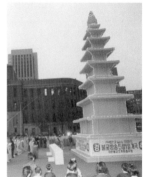

1985

1987

1988

1989

1990

1993

1994

1995

1976

1977

시대의 아름다움을 담아낸
봉축 조형물의 변천사

1980년대까지는 부처님오신날을
기념하는 선전탑 형태였으나
1990년대부터 야간에 점등이
가능한 탑 형태로 바뀌었다.
1996년부터는 아기부처님과
연꽃 등 매년 새로운 조형물을
설치했으며, 한지를 이용한
전통등은 2008년부터 시작되어
지금까지 이어져 오고 있다.

1982

1984

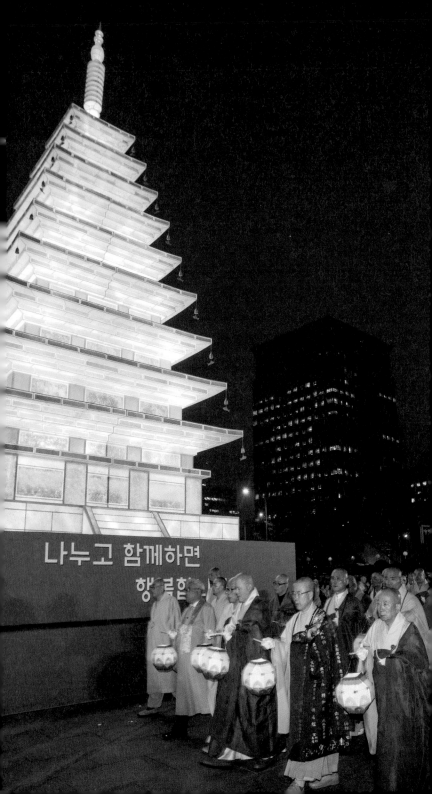

1
빛으로
시작하는
축제

축제의 시작, 광화문광장 점등식

연등회의 서막은 대형 조형물에 불을 밝히는 점등식으로 시작된다. 서울 광화문광장에서 진행되는 점등식은 불교 지도자들과 불자들이 부처님오신날을 축하하고, 연등회를 상징하는 대형 장엄등에 불을 밝히는 자리다.

점등식의 볼거리는 대형 장엄등이다. 탑등, 범종등, 코끼리등처럼 불교를 대표하는 문화재를 재현해 만든 등은 우선 크기에 놀란다. 이어 한지를 이용해 만들었다는 사실에 또 한 번 감탄한다. 제작부터 설치까지 최소 6개월 이상 소요되는 작업은 골조를 만들어 한지를 붙이고, 채색하는 등 일일이 수작업으로 이루어진다. 광화문광장의 대형 장엄등에 불이 들어오면 참가자들은 등을 중심으로 탑돌이를 하고 기원의 시간을 갖는다. 이와 함께 서울 시내 곳곳 5만여 개의 가로연등에도 일제히 불이 밝혀지면서 연등회에 대한 기대감은 한껏 높아진다.

2014년 광화문 점등식
'익산 미륵사지 탑등'

광화문점등식 조형물은 해마다 다른 모양으로 제작된다. 지난 2014년에는 현존하는 가장 오래된 석탑이자 가장 규모가 큰 국보 제11호 익산 미륵사지 석탑을 형상화했다. 좌대를 포함해 높이 20미터, 500여 장의 한지가 사용되었으며, 실제 석탑의 70% 크기로 제작되었다. 우리 민족의 소중한 문화유산을 보호하고, 미륵사지 석탑의 복원공사가 원만히 이루어지길 기원하는 마음을 담았다.

*
봉축 점등식은 보통 사월초파일 시작 약 20일 전에 서울 광화문광장에서 진행된다. 매년 일정이 바뀐다. 정확한 날짜는 연등회 홈페이지 (www.llf.or.kr)에서 확인할 수 있다.

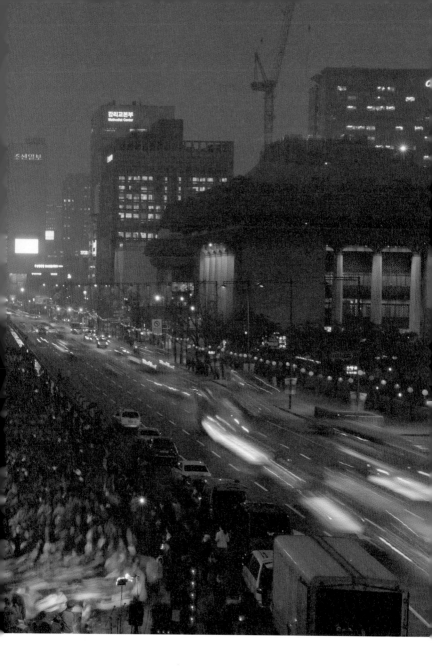

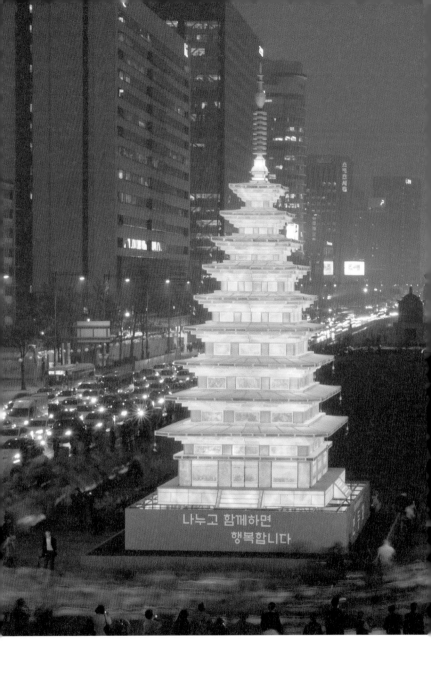

봄은 일 년 가운데 가장 아름답고 즐거운 달이다. 온화한 날씨 속에 온 세상이 연초록으로 물든다. 두꺼운 외투를 벗고 가벼워진 몸과 마음은 한없이 자유롭고 누구에게나 친절해진다.

우리나라의 봄은 더욱 아름답고 찬란하다. 바로 연등회가 있기 때문이다.

어느 봄날, 봄꽃들이 낮을 수놓고 어둠이 찾아들면 빛의 꽃들이 하나둘 피어난다. 연등 꽃이다. 형형색색 화려한 등불의 행렬은 어느새 거리를 가득 메우고 천천히 빛의 물결로 흐른다. 연등이 지나가는 자리마다 어둠은 사라지고 사위가 밝아진다. 연등을 보는 사람들도 저마다 마음속에 등불 하나 밝혀 본다. 모두의 얼굴이 환해진다. 서로를 바라보는 얼굴에 미소가 번진다. 그 순간 욕심도 미움도 불평도 사라지고 없다. 불빛 하나만으로도 충분하다.

어둠을 빛으로 만들고 그 빛으로 마음과 세상을 밝히는 등 축제, 바로 연등회다. 모두가 하나 되어 사랑과 기쁨, 희망을 나누는 축제다.

모두가
빛이 되는
축제

온 세상으로
퍼지는
빛

목차

모두가
빛이 되는
축제

날짜별 행사

금요일 (첫째날)

전통등 전시회 _ 전통등 전시회는 문헌으로 전해지는 등을 재현하고 전통을 이어가는 한지등을 전시하는 자리이다. 오랜 역사 속에 민중의 소망을 담아왔던 옛 등과 새롭게 등 문화를 이어가는 다양하고 아름다운 전통등을 만날 수 있다. 연등회 첫날인 금요일을 시작으로 약 보름 동안 전시된다.

청계천 전시 _ 청계천 입구에서 삼일교까지 청계천 물 위에 전통등을 전시하고 가로연등을 설치한다.

봉은사 전시 _ 강남 봉은사에서 한지와 갖가지 재료로 만들어낸 다양한 색깔과 모양의 전통등을 만나볼 수 있다.

우정공원 전시 _ 연등행렬에 참가한 단체 행렬등을 종로 우정공원 주변 등터널 형태로 전시한다. 다양한 행렬등을 만날 수 있다.

토요일 (둘째날)

어울림 마당 _ 동국대학교 대운동장에서 펼쳐진다. 행렬에 참여하는 사람들이 한자리에 모여 연희단과 율동단의 공연으로 모두 하나되어 연등회의 흥을 돋우는 시간.

연등법회 _ 부처님오신날을 기뻐하고 연등회를 축하하는 법회이다. 관불의식, 명종, 삼귀의, 반야심경, 개회사, 경전봉독, 남북공동발원문, 기원문, 행진 선언 순으로 진행된다.

연등행렬 _ 연등행렬은 취타대와 의장대, 아기부처님 연과 전통 장엄등이 길을 인도하며, 10만여 개의 오색등이 물결을 이룬 가운데 종로거리에서 이루어진다.

회향한마당 _ 연등행렬의 마지막을 장식하는 마당. 우리 조상들의 단체놀이인 대동놀이를 연등회에 맞게 변형시켰다. 대동(大同)은 차별이 없음을 뜻하는 말로, 연등행렬에 참가하는 사람들의 나이와 국적, 종교의 차별 없이 모두가 평등한 마음으로 함께 어울리는 시간이다.

일요일 (셋째날)

전통문화마당 _ 종로 우정국로에서 펼쳐지는 거리행사는 외국인 등 만들기 대회, 국제불교마당, 전통문화마당, 관불, 전래놀이마당, 먹을거리마당, 나눔마당, NGO마당으로 나뉜다. 70여개 프로그램, 총 100개가 넘는 부스가 자발적으로 참여하며 다양한 전통과 불교문화를 체험할 수 있다.

공연마당 _ 연등회에 행해졌던 산대희와 백희잡기 공연전통을 계승하여 승무, 영산재, 사찰학춤 등의 불교공연과 풍물, 북청사자놀이, 버나돌리기, 줄타기 등 전통민속공연, 티베트와 몽골, 네팔, 일본 등의 세계 민속공연이 이어진다.

외국인 등 만들기 대회 _ 외국에 거주하거나 방문한 외국인들에게 한국불교의 독특한 등 문화를 체험할 수 있게 하기 위해 마련된 행사. 사전 신청 혹은 현장 등록을 통해 참가할 수 있다.

연등놀이 _ 연등회를 마무리하는 행사로, 연등회 마지막 날 오후 7시부터 9시까지 진행된다. 장엄등과 연희단으로 이루어진 행렬은 조계사를 출발해 안국동과 인사동을 거쳐 조계사 앞 사거리까지 퍼레이드를 펼친다.

부처님오신날 행사·기념행사

봉축법요식 _ 부처님오신날 공식 행사로 종단의 대표와 각계인사가 참석하여 법요의식을 봉행함으로써 부처님이 오신 참뜻과 가르침을 널리 알린다. 조계사를 비롯한 전국 사찰에서 진행된다.

연등회

연등회(燃燈會)의 뜻

중요무형문화재 제122호 연등회는 1300년 넘게 이어져 온 우리 고유의 문화로, 부처님 같이 마음과 세상을 밝히기를 기원하며 등을 밝히는 축제이다. 연등행렬을 비롯하여 연등 전시, 민속 행사, 공연, 다채로운 문화예술 행사가 함께 펼쳐진다.

시기

연등회는 부처님오신날(음력 4월 8일) 직전 금요일부터 일요일까지 3일간 열리며, 주요행사인 연등행렬, 회향한마당, 전통문화마당은 토요일과 일요일에 치러진다.

장소

서울 종로 일원

진행

연등회는 200여개 단체의 자발적인 참여로 이루어진다. 연등회를 준비하고, 만들어가는 것은 불자들이지만 연등회는 관람객들의 적극적인 참여로 완성된다. 누구라도 직접 연등을 만들어 연등행렬에 참여할 수 있고, 회향한마당에서 흥겨운 무대를 즐길 수 있다. 또 다양한 체험이 가능한 전통문화마당도 모두에게 열려있다. 주인공이 따로 있는 것이 아니라 참여하는 모든 사람이 주인공이 되는 축제다.

연등회 기간 행사

금요일 (첫째날)
행사명 _ 전통등 전시회
일시 _ ~ 15일간 진행
장소 _ 조계사, 봉은사, 청계천

토요일 (둘째날)
행사명 _ 어울림마당
일시 _ 오후 4:30 ~ 6:00
장소 _ 동국대학교 대운동장

_
행사명 _ 연등행렬
일시 _ 오후 7:00 ~ 9:30
장소 _ 동대문 ~ 종로 ~ 조계사

_
행사명 _ 회향한마당
일시 _ 오후 9:30 ~ 11:00
장소 _ 종각사거리

일요일 (셋째날)
행사명 _ 전통문화마당
일시 _ 낮 12:00 ~ 7:00
장소 _ 조계사 앞길

_
행사명 _ 공연마당
일시 _ 낮 12:00 ~ 6:00
장소 _ 조계사 앞길 공연무대

_
행사명 _ 외국인 등 만들기 대회
일시 _ 오전 11:00 ~ 오후 2:00 (1부)
 오후 2:00 ~ 오후 6:00 (2부)
장소 _ 조계사 앞길

_
행사명 _ 연등놀이
일시 _ 오후 7:00 ~ 9:00
장소 _ 인사동 ~ 조계사 앞길

주최·진행

연등회보존위원회

연등회 주요 프로그램 내용

사전 행사

광화문 점등식
부처님오신날 20여일 전 부처님의 탄생과 연등회를 알리고 사회의 안녕과 발전을 기원하는 행사. 광화문 광장에서 삼귀의, 반야심경, 찬불가, 점등, 축원, 축사, 기원돌기, 사홍서원의 순으로 이루어진다.

등 경연대회
전통등 문화의 현대적 복원과 아름다운 우리 등문화를 계승 발전시키고 연등축제를 향상시키기 위해 참가단체를 대상으로 등 경연대회를 진행한다. 입상한 단체의 등은 등 전시회를 통해 관람할 수 있다.

오늘날 연등회는 불교적인 의미를 넘어 공동체의 문화축제로 나아가고 있다. 국내에서 치러지는 수많은 축제 가운데 관람객이 가장 많으며, 축제를 보기 위한 외국인 방문객 수도 가장 많다. 2014년 조사에 따르면 내국인 30만 명, 외국인 2만여 명이 연등회를 관람한 것으로 나타났다. 그런데 단순 관람에 그치지 않고 연등제작, 연등행렬, 자원봉사, 문화마당 체험 등 직접 경험하고 참가한 이들의 수가 무려 5만여 명에 이른다. 자발적인 참여야말로 여느 축제에서도 볼 수 없는 특별함이다. 연등회의 역동성과 폭발적인 에너지는 여기에서 기인한다.

한편 연등회의 에너지를 '너와 내가 다르지 않고 모두가 연결된 큰 세상'이라는 불교 정신에서 찾기도 한다. 자신의 심지를 태워 주위를 비추는 연등처럼 참가자들은 다른 이들의 기쁨을 위해 기꺼이 시간과 노력을 아끼지 않는 것이다.
개인이 하나하나 직접 만든 행렬등, 각 단체마다 1년이라는 긴 시간을 걸쳐 완성된 장엄등, 어울림마당을 위한 노래와 춤, 각종 공연 등 연등 축제의 요소마다 많은 사람의 땀과 노력이 깃들어 있다. 그 정성을 헤아려보는 것이야말로 연등회의 진정한 의미를 알고 축제를 제대로 즐기는 방법이기도 하다.

이번에 발간되는 『천 년을 이어온 빛 – 연등회』는 관람객과 참가자 모두 기쁨으로 하나가 되기 위한 친절한 안내서다. 서로 어울려 웃고 즐기고 나누는 신명의 축제! 봄날의 어느 하루, 연등회가 시작된다. 축제의 주인공은 바로 '나'임을 기억하자.

_연등회보존위원회

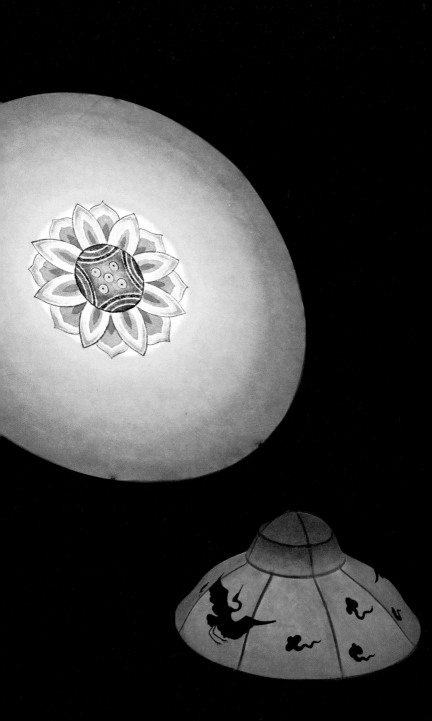

하나의 등불이

천 개의 등불로….

어둠이 밝음으로

절망이 희망으로

미움이 사랑으로

무지가 깨달음으로

중생의 세계에서

부처의 세계로

나아가는 등불

연등회.

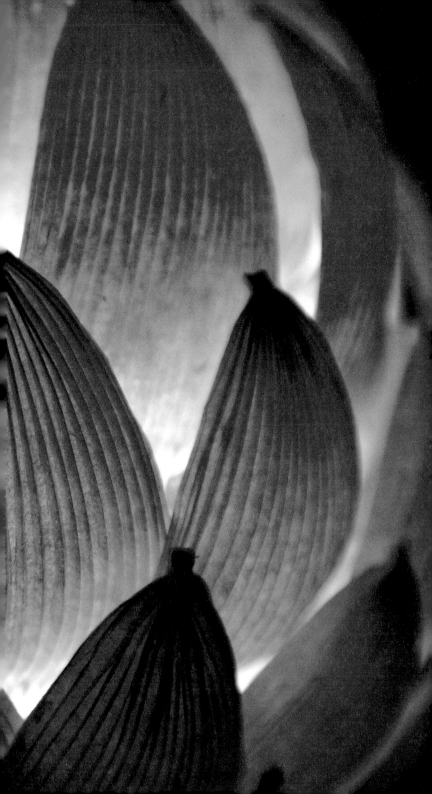

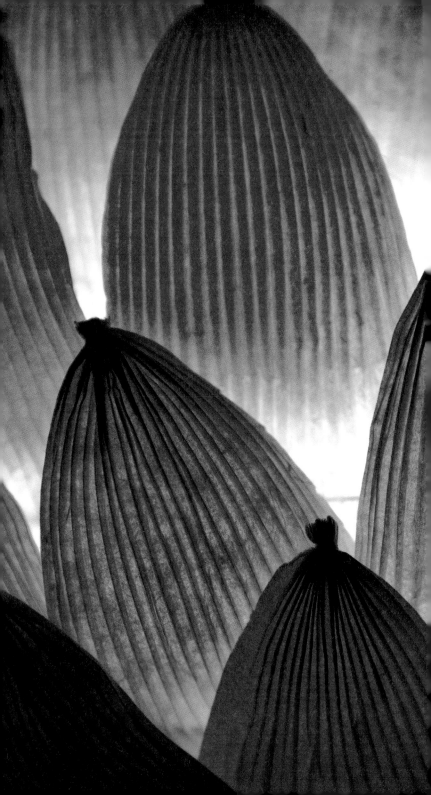

깊어 가는 봄밤

어둠을 밝히는 빛

흥에 겨운 노래

빛무리와 어우러진

강강수월래

둥글둥글

하나가 된

모두의 축제

연등회.

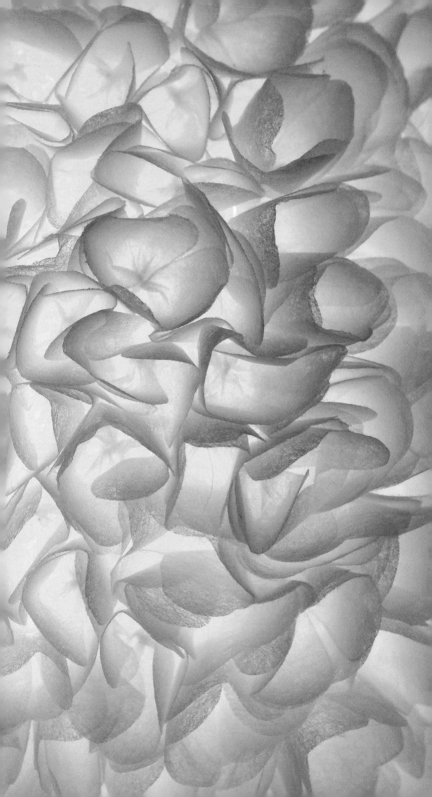

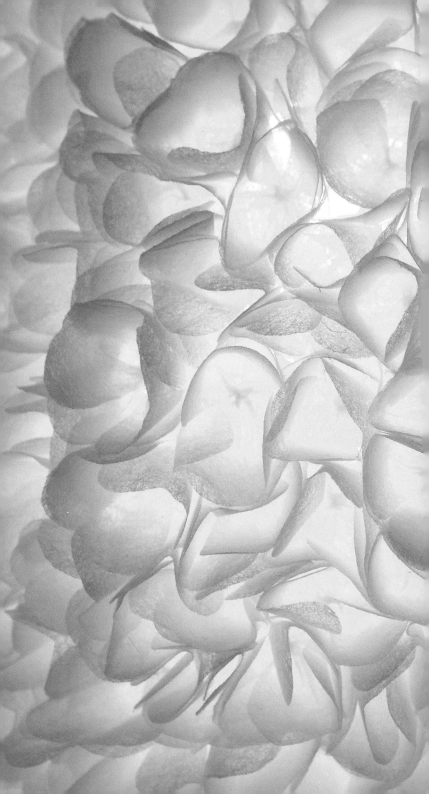

천 년을 이어온 빛, 연등회燃燈會

빛으로 기쁨으로 하나가 된 세계인의 축제

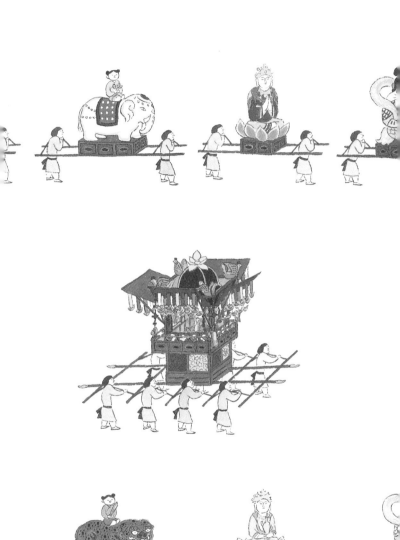

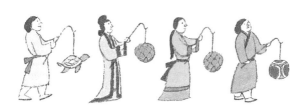

연등행렬도

오늘날의 연등행렬은 전통적인
연등행렬을 재현한 것이다.
연등회의 시작을 알리는 깃발과
길을 인도하는 인로왕번,
동·서·남·북·중앙 등 다섯
방향의 부처님을 상징하는
오방불번, 황금빛으로 치장한
취타대와 전통의장대가 먼저 길을
열면 아기부처님을 모신 연이
등장한다. 아기부처님을 보호하기
위해 사자를 탄 문수동자와
코끼리를 탄 보현동자, 불법을
수호하는 제석천, 범천, 사천왕등이
양 옆에 서고, 부처님에게 공양을
올리는 것을 표현한 육법공양등이
이어진다. 이어 부처님의 아버지인
정반왕과 어머니인 마야부인을
중심으로 주악천인들이 악기등을
들고 행렬한다. 그 뒤로 전통등과
산붕, 봉행위원단, 스님, 재가단체의
순서로 연등행렬이 이루어진다.

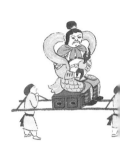
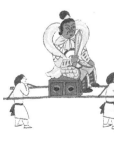